U0108807

《帝女花》讀本

陳守仁
張群顯　合編

商務印書館

《帝女花》讀本

編　　者　　陳守仁　張群顯

責任編輯　　張宇程

封面設計　　涂慧

出　　版　　商務印書館（香港）有限公司
　　　　　　香港筲箕灣耀興道三號東滙廣場八樓
　　　　　　http://www.commercialpress.com.hk

發　　行　　香港聯合書刊物流有限公司
　　　　　　香港新界荃灣德士古道二百二十至二百四十八號
　　　　　　荃灣工業中心十六樓

印　　刷　　美雅印刷製本有限公司
　　　　　　九龍觀塘榮業街六號海濱工業大廈四樓A

版　　次　　二〇二二年六月第二版第一次印刷
　　　　　　© 2020 商務印書館（香港）有限公司

ISBN 978 962 07 5838 6
Printed in Hong Kong

編　　者　　陳守仁　張群顯

責任編輯　　張宇程

封面設計　　涂　慧

出　　版　　商務印書館(香港)有限公司
　　　　　　香港筲箕灣耀興道三號東滙廣場八樓
　　　　　　http://www.commercialpress.com.hk

發　　行　　香港聯合書刊物流有限公司
　　　　　　香港新界荃灣德士古道二百二十至二百四十八號
　　　　　　荃灣工業中心十六樓

印　　刷　　美雅印刷製本有限公司
　　　　　　九龍觀塘榮業街六號海濱工業大廈四樓A

版　　次　　二〇二二年六月第二版第一次印刷
　　　　　　© 2020 商務印書館(香港)有限公司
　　　　　　ISBN 978 962 07 5838 6
　　　　　　Printed in Hong Kong

U0108807

《帝女花》讀本

陳守仁
張群顯　合編

謹以本書紀念

唐滌生先生（一九一七―一九五九）

王粵生老師（一九一九―一九八九）

序

迎接《帝女花》讀本

自從由任劍輝（一九一三—一九八九）和白雪仙領導的「仙鳳鳴劇團」於一九五七年六月七日把唐滌生（一九一七—一九五九）的《帝女花》開山❶後，《帝女花》不止歷演不絕，並且朝着「精益求精」的歷程邁進。由開山至「唐哥」（即唐滌生）辭世的兩年多之間，在他一向奉行的「隨演隨改」原則下，他曾作過一些文句上的修改❷，務求令自己的傑作盡善盡美。

《帝女花》開山時，唐滌生在演出特刊裏，指出《帝女花》原是清代曲家黃韻珊（即黃

❶ 粵劇行內稱一齣新劇的首演為「開山」，隱含「開山闢地」的意思。

❷ 這些改動見於「仙鳳鳴劇團」所用的劇本中；張敏慧校訂的《唐滌生戲曲欣賞（一）》（二〇一五）便多次根據這些改動來「重現唐先生作品原貌」（頁一五）。

變清，一八〇五—一八六四）的劇作❸。據粵劇學者林英傑的研究指出，相信「唐哥」當年未有機會參閱黃韻珊的完整劇本；唐劇《帝女花》的主線，卻是根據清末、民初詩人楊垿（一八七五—一九四一）的《長平公主曲》❹。在演出特刊裏，唐滌生也載錄了《長平公主曲》給觀眾參考。

一九五九年六月三十日，由任、白主演，龍圖（一九一〇—一九八六）和左几（一九一六—一九九七）導演的電影《帝女花》隆重公映❺；電影劇本基本上是藉着電影的鏡頭手法濃縮全劇幾個高潮。在保留下來的段落裏，除了一些文句之外，並無顯著修訂，其後對《帝女花》舞台演出亦沒有很大影響。

對《帝女花》作首次大幅度改動乃發生於一九六〇年❻。是年，為了紀念唐滌生辭世和表

❸ 見陳守仁：《唐滌生創作傳奇》，（香港：匯智出版有限公司，二〇一六），頁一五七。

❹ 見林英傑：《帝女花魂歷劫香——從吳偉業到唐滌生》，未發表文稿。

❺ 見陳守仁：《唐滌生創作傳奇》，（香港：匯智出版有限公司，二〇一六），頁二〇〇—二〇一。

❻ 見馮梓：《〈帝女花〉演記——從任白到龍梅》，（香港：匯智出版有限公司，二〇一七），頁二一。

彰他的名作，使它得以傳世，「仙鳳鳴劇團」與創辦於一九五八年的香港娛樂唱片公司合作，把《帝女花》的全劇灌錄成唱片。在錄音之前，娛樂唱片公司東主劉東（一九二七—二〇〇一）聘請了編劇家葉紹德（一九三〇—二〇〇九），聯同當時的粵曲名家楊石渠、精通詞律的陳襄陵和高福永❼改良和進行「化劇為曲」的改編。由於在過程中需要把若干說白改為唱腔，以加強聽覺效果和趣味，加上受到每面唱片錄音時限的影響，唱片版本把原來長約五小時的全劇六場戲分為八段。當中，第一段《樹盟》跨越第一場《樹盟》和第二場《香劫》；第二段《香劫》是第二場的結尾和第三場《乞屍》的全場；第三段《乞屍》是第三場《乞屍》的全場；第四段《庵遇》載錄第四場《庵遇》的主要部分；第五段《相認》是第四場的延續；第六段《迎鳳》載錄第四場的結尾和第五場《上表》的開首，也即跨越了第四、五場；第七段《上表》承接第五場及過渡至第六場《香夭》的開首；最後，第八段《香夭》載錄第六場的高潮、主題曲和全劇的終結。如前所說，為了遷就八面唱片的時限，葉紹德把六場戲分為八個長度相差不遠的段落，在改寫時，自然涉及一些說白和唱腔的增刪和替換。「增」是為了加強「唱片曲」的表達；「刪」是務求精簡詞句；「替換」則既為改善聽覺效果，亦為把時間適量伸展和縮短。

❼ 據說陳、高二人在一九五〇至一九六〇年代聯合採用「御香梵山」作為筆名。

《帝女花》唱片面世後，葉紹德在一九六〇年代亦曾多次為配合「仙鳳」和「雛鳳」重演《帝女花》，而把曲詞輕微改動，以奉行「唐哥」「隨演隨改」的原意 ❽。在一九七〇和一九八〇年代，葉紹德又先後把他在一九六〇年特別為「唱片版」創作的唱段加進舞台版之中；這些唱段包括第三場《乞屍》裏周世顯誤會長平自殺後唱的「乙反中板」，以取代「仙鳳開山版」的「長句滾花」，以及第四場《庵遇》開首不久，長平公主唱的「反線二黃慢板『祭塔腔』」和「反線二黃慢板上句」，以取代「開山版」的「托白」。自此，「《帝女花》雛鳳本」成為香港不少戲班採用、也是大多數香港觀眾都熟識的版本。

一九七六年，由名導演吳宇森執導、龍劍笙和梅雪詩主演的《帝女花》面世，是為第二個電影版本 ❾。然而，除刪減一些場次外，在曲詞方面，這個版本沒有作出明顯的改動。

二〇〇六年十一月二日至二〇〇七年一月四日，一度停演的「雛鳳鳴劇團」，為紀念「仙

❽ 例如，據說「仙鳳鳴」開山時用作全劇結尾的「升仙」片段，是在一九六八至一九六九年重演時刪去的；見阮兆輝、張敏慧等：《辛苦種成花錦繡——品味唐滌生《帝女花》》（香港：三聯書店（香港）有限公司，二〇〇九），頁一七〇。

❾ 見陳守仁：《唐滌生創作傳奇》（香港：匯智出版有限公司，二〇一六），頁二〇二|二〇三。

鳳鳴劇團」創班五十週年，在藝術總監白雪仙領導下，重演了《帝女花》，是為「帝女花」

雛鳳二〇〇六年版」。二〇〇九年，由盧瑋鑾、阮兆輝、張敏慧等編著的《辛苦種成花錦繡——

——品味唐滌生〈帝女花〉》一書中，多處記載了這個版本在曲詞上由葉紹德和張敏慧所作的修

訂和「還原」，為本書提供了珍貴參考。

阮兆輝和張敏慧也在《辛苦種成花錦繡》一書中，詳細對比唐滌生與黃韻珊兩個版本的

《帝女花》，為理解唐滌生的創意作出初步分析。整體上，唐氏除了把黃氏對清廷的歌功頌德，

轉化為刻劃長平與駙馬誓死與清廷對抗之外，也把公主原本服從「父母之命」的婚姻，轉化為

長平設鳳台選駙馬那接近自由戀愛的自主婚姻，和刻劃長平的機智和主動力，以切合時代、

香港社會和觀眾口味上的改變。然而，書中《帝女花》的音樂」一章，雖然嘗試分析《帝女花》

全劇的音樂運用，可惜卻未能理解和配合傳統「板腔」音樂的基本結構規格，以致呈現多番失

⑩ 見馮梓：《〈帝女花〉演記——從任白到龍梅》（香港：匯智出版有限公司，二〇一七），

頁四六。

誤，成為該書美中不足之處⑪。

《帝女花》另一個涉及較深層面改動的版本在二〇〇七年誕生。是年，在陳守仁的策劃和統籌下，香港中文大學音樂系「粵劇研究計劃」籌備「粵劇國際研討會：情尋足跡二百年」。除研討之外，「粵劇研究計劃」組織了由葉紹德、阮兆輝、李奇峰、陳守仁和李偉聲組成的「劇本參訂委員會」，把「《帝女花》雛鳳本」精簡化，並舉行香港首次青年演員招考，其後在同年九月七日在香港演藝學院公開演出「《帝女花》青年版」，以紀念該劇誕生五十週年⑫。再經仔細審訂後，這個版本的文本於二〇〇八年出版，自此成為不少本地戲班的演出藍本。

二〇一五年，張敏慧把葉紹德的舊作《唐滌生戲曲欣賞（一）》（一九八六）重新校訂出版，當中載錄了一九五七年任、白的「開山版」，使《帝女花》研究者得到一份珍貴的參考資料。

⑪ 分析失誤的例子不少；如頁二一三說起幕後昭仁公主唱「四句滾花」、頁二一六說長平見周世顯時唱了「四句慢板」、頁二一八—二一九把「反線中板」的句和頓錯誤地排列、頁二二二說「快中板」即「七字清」、頁二三四—二三五把一句「長句滾花」說成「六句」、頁二三八把每句押韻的「中板」說成「不全押韻」等。

⑫ 馮梓的《〈帝女花〉演記——從任白到龍梅》說「及至二〇一二年，香港中文大學戲曲資料中心籌演青春版《帝女花》」是不對的；見馮梓，頁一二〇。

在「還原」唐滌生「原意」的前提下，這個版本既保留不少「開山版」的錯別字❸，也保留了不少違反「梆黃」（即「板腔」）句、頓結構的標點符號。

簡言之，儘管《帝女花》已有多種版本的文本面世，而即使不少香港人已看過舞台版、欣賞過電影版、聽過唱片版，並認定它是香港的「文化經典」，但讀者如欲看懂、讀通整本《帝女花》劇本，和理解它的音樂鋪排，仍然必須克服劇本中以便利粵劇從業員為主的表達方式❸，和一系列戲班的專有術語，也必須面對不少錯別字和違反板腔曲式規格的標點符號，並掌握不少艱深的文詞、典故和粵劇音樂的結構規律。

本書是建基於一九五七年任、白開山泥印本❸，既參考了上述不同版本，也比較了編者多年來觀看多個不同戲班在多次演出中不同程度上的改動，並加入註釋，目的不只在校正一

❸ 這些錯別字包括把「公主」寫成「宮主」、把「牌子」寫成「排子」等。

❹ 傳統粵劇劇本的「介口」（即關於唱、唸、動作和舞台效果的指令）一般不設標點，並先寫出劇中人名，以便利演員閱讀劇本，卻不易為「外行人」明白；本版本為便利讀者，按劇情表達，在一些地方先寫出劇中人物出場所用的鑼鼓點，並加入標點符號；見本書第一場的「校訂註釋」。

❺ 「泥印」是二十世紀初至一九六〇年代粵劇戲班慣用的印刷劇本方法。

些錯別字和有誤的標點、闡釋一些粵劇術語、文詞和典故⑯，也旨在展現一代粵劇奇才唐滌

生在遣詞造句、創作唱腔和調度排場上的心思，使這部作為香港經典的《帝女花》，從「曲高

和寡」的殿堂走進普羅大眾的家庭，大、中、小學，以及每位粵劇從業員手中。

在新世紀的香港，粵劇精緻化是大勢所趨。一方面，編者認同「《帝女花》青年版」作為

一般舞台的演出藍本；另一方面，盼望本書能為粵劇工作者和觀眾提供一個「易讀」(reader-

friendly) 的文本，使之成為大眾的親密夥伴，從而掀起「齊讀《帝女花》、齊看《帝女花》」的

熱潮，藉以優化《帝女花》的演出，並提升觀眾的欣賞水平。

陳守仁

二〇一九年四月四日

二〇二二年二月廿日　修訂

⑯除了特別註明外，本書的「文詞、典故註釋」參考《漢語大詞典》及《重編國語辭典修訂本》。

修訂版前言

為粵劇經典《帝女花》分析、註解、校訂是一項艱巨但必須的任務，感謝香港商務印書館編輯部給我們再版的機會，把初版時有欠理想的地方加以處理和改善。

為了進一步提升這個《帝女花》版本的可讀性，改正個別錯別字和把劇本文句略為優化在所難免。關於劇本曲文的校訂，有幾點需要在這裏加以說明：（一）在第一場《樹盟》周世顯唱的「梆子中板」，任白唱片版本把原文的「鳳侶，鸞儔」唱成「鳳侶，鸞儔」；這個象徵愛侶長相廝守的成語，要麼鳳、鸞相配，要麼燕、鶯相配，而不會鳳、鶯相配，因此本書決定保留；（二）在第二場《香劫》，崇禎皇帝把周世顯正式冊封時，按明代官制應稱「駙馬都尉」，而「駙馬」只是簡稱；（三）在第六場《香夭》，長平公主在清帝和羣臣面前痛哭時，一些《帝女花》版本理解「鳳台」是「選駙馬」和「附薦」的地方，故把原文的「我再哭鳳台聲響亮」修改為「我再哭父皇聲響亮」。然而，本書編者考慮不同意見後，還是決定保留「再哭鳳台」，把

「鳳台」作為象徵公主與駙馬的「私人空間」。

本書編者感謝為修訂版提供意見的多位朋友，包括何冠環教授，和花了多天進行仔細校閱的蘇寶萍女士。

陳守仁　張群顯

二〇二二年三月十五日

目錄

第一章

第一章

《帝女花》的開山和劇情概要

一、開山

一九五〇年代，香港人在被日本軍隊佔領三年零八個月和被盟軍濫炸的創傷中重建家園、重新振作。當時，粵劇的舞台演出和粵劇電影仍是市民的主要娛樂。

一九五六年，由白雪仙、任劍輝、梁醒波（一九〇八—一九八一）、靚次伯（一九〇五—一九九二）等名伶以及一代編劇奇才唐滌生領導的「仙鳳鳴劇團」創班，當時是香港粵劇界一大盛事。創班的鉅獻是六月上演的《紅樓夢》和七月上演的《唐伯虎點秋香》，是為「仙鳳」的第一屆劇目，兩者均是唐滌生的力作。同年十一月和十二月，「仙鳳」的第二屆又分別上演了《牡丹亭驚夢》和《穿金寶扇》。以上這四齣「唐劇」中，今天仍經常上演的只有《唐伯虎點秋香》（又名《三笑姻緣》）和《牡丹亭驚夢》。

一九五七年，「仙鳳鳴」演出了第三、四、五屆，均是開山唐滌生的作品。它們分別是第三屆的《花田八喜》和《蝶影紅梨記》、第四屆的《帝女花》和第五屆的《紫釵記》。

這四齣戲早已成為今天香港粵劇的「核心」劇目，也是「唐劇」的經典劇目。

《帝女花》在一九五七年六月七日在位於跑馬地與銅鑼灣交界的利舞台戲院首演。

按出場次序,當年參與開山的主要名伶包括:飾演昭仁公主的英麗梨、飾演長平公主的白雪仙、飾演周鍾的梁醒波、飾演周世顯的任劍輝、先飾演崇禎皇帝和後飾演清帝的靚次伯、飾演周寶倫的蘇少棠(一九二九──二○一二)、飾演王承恩的歐偉泉、飾演張千的朱少坡(一九二二──一九九八)和飾演周瑞蘭的任冰兒。

二、劇情概要

《帝女花》全劇分為六場。第一場名為《樹盟》,敘述明朝末年,崇禎皇帝寵愛的女兒、時年十五歲的長平公主,在御花園設鳳台選駙馬。周世顯以真誠、才學和瀟灑的容貌贏得長平的芳心,兩人在「含樟樹」下共訂白頭之約,矢誓生則同衾、死則同穴。

第二場名為《香劫》,敘述李自成率領的賊兵快要攻克皇城之際,崇禎為免長平被賊兵污辱,揮劍欲把她殺死。長平命不該絕,被大臣周鍾救出。崇禎皇帝自殺殉國。

第三場名為《乞屍》，述説長平被救回周府，在周鍾女兒周瑞蘭的細心照料下，傷勢漸癒。周鍾與兒子周寶倫擬把長平獻給清帝以換取高官厚祿。然而，他們的奸計被長平和瑞蘭知悉。瑞蘭安排長平假扮道姑、隱居於維摩庵，並向周鍾和寶倫訛稱長平已毀容自殺。周世顯到周府尋找長平的下落，以為長平已死。

第四場名為《庵遇》，敍述一年後某一天，周世顯在維摩庵外巧遇道姑打扮的長平公主；但長平已心如止水，直至世顯企圖自盡才肯與他相認。這時周鍾尋至維摩庵，長平迴避，離開前與世顯相約當晚二更時分在「紫玉山房」把舊盟再認。世顯心生一計，假意同意周鍾的提議，願意與長平投靠清廷。

第五場名為《上表》，述説世顯帶同周鍾、周寶倫、十二宮娥、寶馬香車到「紫玉山房」，説要迎接長平重返宮廷，與世顯拜堂成婚，以彰顯清帝的仁政。長平以為世顯真的出賣了她，感到心如刀割。待眾人退下後，世顯坦告長平，他假意降清，是為使明太子得到釋放、崇禎皇帝的遺骸得以下葬皇陵。長平遂寫表，要求清帝先答應這兩個條

件，才肯入朝與駙馬成婚。二人並相約在事成之後，雙雙殉情、殉國。

第六場名為《香夭》，敘述世顯在清廷朗讀長平的表章，令清帝大怒；但清帝欲安撫明朝遺臣和收買民心，假意答應長平開出的條件。長平上朝後，清帝卻反口。長平在廷上痛哭，明朝遺臣無不痛心動容。清帝投鼠忌器，下令釋放太子和厚葬崇禎。最後，長平與世顯在御花園拜堂後，雙雙服毒身亡。這時天上傳來歌聲，清帝和眾人才知長平與世顯本是天庭的金童玉女，並已重返天庭。全劇告終。

第二章

《帝女花》的說白和唱腔音樂結構

時至今天，陳卓瑩（一九〇八—一九八〇）的《粵曲寫唱常識》（一九五二）和《粵曲寫唱常識（續集）》（一九五三）❶，仍然是研究粵劇唱腔音樂基本及權威的參考文獻。陳卓瑩在書中把粵劇音樂系統地分為（一）歌謠、（二）唸白、（三）梆子、（四）二黃、（五）西皮、（六）亂彈、（七）雜曲、（八）小曲和（九）牌子，以突顯它們各自獨特的來源和結構特性，是為粵劇音樂廣義的「九大體系」。

今天，考慮到構成一些唱腔音樂體系的相同元素，並在化繁為簡的前提下，可以把上述九個體系整合為：

（一）唸白（也稱「念白」、「說白」）體系，以涵蓋白欖、詩白、口白、口鼓、引白、韻白、英雄白、鑼鼓白、叫頭、浪裏白和托白，共十一種形式；

（二）板腔（或稱「梆黃」，即梆子、二黃 ❷ 的簡稱）體系，以涵蓋所有「依字行腔」

❶ 這套書曾經多次再版和修訂，詳見本書「參考資料」。

❷ 由於梆子、二黃的調弦分別是「士工」和「合尺」，故梆子也稱士工，二黃也稱合尺。

的梆子、二黃類板式和「二黃四平」（俗稱「西皮」）❸共約六十種板腔曲式；

（三）歌謠（或稱「說唱」）體系，以涵蓋南音、木魚、龍舟、板眼、粵謳和鹹水歌，共六個曲種；

（四）曲牌體系，以涵蓋所有「先曲後詞」或「按譜填詞」的小曲❹、牌子和大調（包括俗稱「亂彈」的《戀檀郎》），共有數百個曲調；

（五）雜曲體系，以涵蓋具有多種特徵而難以分類的唱腔材料，包括「哭相思」、各種如「梆子慢板板面」和「南音長序」等「板面」，以及如「老鼠尾」等長、短過序。

五大體系中，鑒於「雜曲」相對上不常使用，而說白有別於唱腔，故粵劇常用的唱腔便是「板腔」、「說唱」、「曲牌」三大體系。

❸ 雖然在一定程度上，「二黃四平」是接近「按譜填詞」，但仍保留了一般板腔曲式的結構特點。

❹ 以創作的過程而言，有少量「小曲」是由寫詞人先作曲詞，再交作曲者譜曲（即「作曲」）。

在上述基礎上，經過分析粵劇《帝女花》六場戲的曲文，以下〔表一〕至〔表六〕列出各場戲的說白與唱腔音樂分類，以顯示此劇的說白與唱腔架構。

起幕

説白	板腔	曲牌	説唱
昭仁：白欖—十二句	昭仁：梆子滾花—下句 上句	牌子上句	
		長平：《貴妃醉酒》	
昭仁：口白—一句			
長平：口白—一句			
昭仁：口鼓—上句			
長平：口鼓—下句			
長平：口白—一句			
長平：口白—一句			
太監：口白—一句			
世顯：打引詩白—四句			
❺ 周鍾：白欖—二十句			

❺ 這段白欖的特點是用了十個三字句。

以下表格以直行書寫，由右至左、由上至下閱讀。欄目分為「説白」「板腔」「曲牌」「説唱」四類，下表依原表由右至左的次序排列：

説白	板腔	曲牌	説唱
	世顯：梆子滾花—下句 上句		
世顯：口白—一句			
長平：口鼓—上句			
世顯：口鼓—下句			
世顯：口鼓—下句			
長平：口白—一句			
	世顯：梆子滾花—上句 下句		
	世顯：梆子中板—上句 下句		
	長平：梆子慢板—下句 上句		
周鍾：口鼓—上句			
長平：口鼓—下句			
世顯：口鼓—下句			
昭仁：口鼓—下句			
周鍾：口鼓—上句			
長平：口鼓—上句			
周鍾：口鼓—下句			
長平：詩白—四句			
周鍾：口白—一句			

落幕

	昭仁：口鼓—上句	周鍾：口鼓—下句	長平：口鼓—上句	世顯：口鼓—下句	世顯：詩白—四句		長平：口白—一句	世顯：口白—一句	昭仁：口鼓—上句	昭仁：口鼓—下句	長平：口鼓—下句	昭仁：口白—一句	長平：口白—一句
周鍾：梆子滾花—下句 上句						長平：梆子滾花—下句 上句							長平：梆子滾花—下句

〔表二〕第二場《香劫》

起幕

説白	板腔	曲牌	説唱
崇禎：口鼓－下句 袁妃：口鼓－上句 崇禎：口鼓－下句 周后：口鼓－上句	崇禎：七字清－下句 梆子滾花－上句 下句 上句 下句 下句	牌子－上句	
崇禎：口鼓－下句 周后：口鼓－上句	周鍾：梆子滾花－下句 上句		
崇禎：口鼓－下句 周后：口鼓－下句 周鍾：口白－－句			周鍾：木魚－八句

口白／口鼓	梆子滾花
崇禎：口白—一句	崇禎：梆子滾花—上句
承恩：口白—一句	世顯：梆子滾花—下句
崇禎：口白—一句	
世顯：口白—一句	
崇禎：口鼓—下句	
崇禎：口鼓—上句	
世顯：口白—一句	
崇禎：口白—一句	
世顯：口白—一句	
崇禎：口鼓—下句	
周鍾：口鼓—上句	
世顯：口鼓—下句	
崇禎：口鼓—上句	世顯：梆子滾花—下句
世顯：口鼓—上句	
崇禎：口鼓—下句	寶倫：梆子滾花—上句

説白	板腔	曲牌	説唱
崇禎：口鼓—上句			
寶倫：口鼓—下句			
崇禎：口白—一句	崇禎：梆子長花—下句 梆子滾花—上句		
周后：口鼓—下句			
袁妃：口鼓—上句			
周后：口鼓—下句	崇禎：快中板—下句 快中板—半句上句 梆子滾花—半句上句 ❻		
寶倫：口鼓—上句	世顯：沉腔滾花—下句 ❼		
周鍾：口鼓—下句			
世顯：口鼓—上句			
崇禎：口鼓—下句			
世顯：口鼓—上句			
崇禎：口鼓—下句			
崇禎：口白—一句			
崇禎：口白—一句			
世顯：口白—一句			

		世顯：反線中板─下句
		七字清─ 下句 上句 下句 上句 下句 上句
	梆子滾花─ 上句 下句	梆子滾花─ 上句 下句
世顯：口白─一句		
崇禎：口白─一句	崇禎：梆子滾花─下句 上句	
世顯：口白─一句		
崇禎：口白─一句		
世顯：口白─一句		
崇禎：口白─一句		

❻ 這裏快中板「上句」分成兩個「半句」（即兩「頓」，每半句是一頓），「上半句」（第一頓）仍是快中板，下半句（第二頓）轉唱士工滾花，是常見的唱法。

❼ 這句沉腔滾花的加入，令板腔類唱腔重複了一個下句，屬變格。

類別	內容（由右至左）
説白	崇禎：口白—一句　太監：口白—一句　崇禎：口白—一句　　崇禎：口白—一句　長平：口白—一句　崇禎：口白—一句　崇禎：口白—兩句　長平：口白—一句　崇禎：口白—一句　　長平：托白—一句　崇禎：口鼓—上句
板腔	世顯：梆子滾花—上句　長平：梆子滾花—下句　　長平：快中板—下句　長平：梆子滾花—上句　下句　上句　下句　上句　下句　上句　下句
曲牌	
説唱	

長平：托白—一句	周鍾：口鼓—下句	長平：口鼓—上句	寶倫：口鼓—下句	長平：口鼓—上句	世顯：口鼓—下句	長平：口鼓—上句	崇禎：浪裏白—一句	長平：浪裏白—一句	世顯：浪裏白—一句	崇禎：口白—一句	長平：口白—一句	世顯：口白—一句	世顯：浪裏白—一句	長平：浪裏白—一句
		長平：二黃嘆板—下句 上句				世顯：二黃嘆板—下句 上句			崇禎：梆子滾花—下句 上句					
													世顯：《撲仙令》	長平：《紅樓夢斷》

説白	長平：浪裏白—一句		世顯：口白—一句	長平：口白—一句	崇禎：口白—一句	周鍾：口白—一句	崇禎：口鼓—下句	崇禎：口鼓—上句	長平：口鼓—下句	崇禎：口鼓—上句	世顯：口鼓—下句	寶倫：口白—一句		昭仁：口白—一句	長平：口白—一句	昭仁：口白—一句
板腔												崇禎：快中板—下句 上句	崇禎：快中板—下句 上句			
曲牌	世顯：《紅樓夢斷》	長平：接唱														
説唱																

（左端另有：昭仁：托白—一句）

落幕

長平：口白—一句 崇禎：口鼓—上句 長平：口鼓—下句 崇禎：口鼓—上句 長平：口鼓—下句 崇禎：口鼓—下句 承恩：口白—一句 崇禎：口白—一句 承恩：口鼓—下句 崇禎：口鼓—下句 世顯：口鼓—上句 崇禎：口鼓—上句 承恩：口鼓—下句 宮娥：口鼓—下句			崇禎：梆子滾花—下句 上句	崇禎：梆子滾花—下句 上句
世顯：梆子滾花—下句			崇禎：梆子滾花—下句 上句	

【選段二】續〔二頁〕

曲詞	旋律型	曲牌	說明
		滾繡球	

寶倫：口白—一句	張千：口白—一句	長平：口鼓—上句	瑞蘭：口鼓—下句	長平：口鼓—上句	瑞蘭：口白—下句	銀玲：口白—一句	老姑姑：口鼓—上句	長平：口鼓—下句	瑞蘭：口白—兩句	老姑姑：口白—一句	瑞蘭：口白—一句	老姑姑：口白—一句	長平：口白—一句		老姑姑：口白—一句	瑞蘭：口白—一句
周鍾：梆子滾花—下句　寶倫：梆子滾花—下句　寶倫：梆子滾花—上句														長平：梆子滾花—下句　上句		

説白	板腔	曲牌	説唱
長平：口鼓－下句			
	周鍾：梆子滾花－下句 上句 寶倫：梆子滾花－下句 上句		
周鍾：口鼓－下句			
瑞蘭：口鼓－上句			
周鍾：口白－兩句			
周鍾：口白－下句			
寶倫：口鼓－上句			
瑞蘭：口白－下句			
周鍾：口白－一句			
張千：口白－一句			
	世顯：梆子滾花－下句 上句		
世顯：口白－一句			
周鍾：口白－一句			
王祥：口白－一句			
周鍾：口白－一句			

落幕

世顯：口鼓—上句
周鍾：口鼓—下句
世顯：口鼓—上句
周鍾：口鼓—下句
世顯：口鼓—上句
周鍾：口鼓—下句
世顯：口白—一句

世顯：梆子長花—下句
　　　梆子滾花—上句

寶倫：口鼓—上句
瑞蘭：口白—一句
世顯：口白—一句
周鍾：口白—一句
瑞蘭：口鼓—上句
周鍾：口鼓—下句
張千：口鼓—上句
周鍾：口鼓—下句
周鍾：口鼓—下句

寶倫：梆子滾花—下句

〔表四〕第四場《庵遇》

起幕

説白	板腔	曲牌	説唱
長平：口白—一句 詩白—兩句	長平：〔祭塔腔〕❾（唱引子）反線二黃慢板—上句	牌子一句❽ 長平：《雪中燕》	
	世顯：梆子慢板—下句 上句 下句	世顯：《寄生草》 長平：接唱	
世顯：托白—五句			
世顯：口白—一句 長平：口白—一句 世顯：口白—一句 長平：口白—一句 世顯：口白—一句 長平：口白—一句			

世顯：口鼓—上句		
長平：口鼓—下句		
長平：口白—一句		
世顯：口白—一句		
世顯：口鼓—下句		
長平：口鼓—上句		
長平：口鼓—下句		世顯：《秋江哭別》第一段
世顯：口鼓—上句		長平：接唱
世顯：口白—一句		世顯：接唱
長平：口白—一句		
長平：口鼓—下句		
世顯：口白—一句		

❽ 這句「牌子」不用作「上句」，是因下面有「反線二黃慢板」的「上句」。

❾ 這段「祭塔腔」的創作方式屬「按譜填詞」，相當於把「祭塔腔」視為曲牌使用。類似情況是把一段板腔的「板面」填詞，用作唱段。陳卓瑩則把這類唱腔材料歸入「雜曲」體系；見前文。

説白	板腔	曲牌	説唱
世顯：浪裏白兩句		長平：接唱《秋江哭別》	
長平：浪裏白一句			
世顯：浪裏白一句			
世顯：浪裏白一句			
長平：浪裏白一句			
世顯：浪裏白一句		世顯：接唱《秋江哭別》	
長平：浪裏白一句		長平：接唱《秋江哭別》	
世顯：浪裏白一句		世顯：接唱	
		長平：接唱	
長平：浪裏白一句		世顯：接唱《秋江哭別》	
世顯：浪裏白一句		長平：接唱	
		世顯：接唱	
		長平：接唱	
世顯：浪裏白一句			
世顯：浪裏白一句			
秦道姑：口白一句			
世顯：口白一句			

世顯：浪裏白—一句		世顯：浪裏白—一句 長平：浪裏白—一句 世顯：浪裏白—一句	長平：托白—一句 世顯：托白—一句 長平：托白—一句 世顯：托白—一句 世顯：口白—一句 秦道姑：口白—一句 張千：口白—一句 世顯：口白—一句 長平：口白—一句	秦道姑：口白—一句	世顯：口鼓—上句 秦道姑：口鼓—下句 長平：口鼓—上句 秦道姑：口鼓—下句
	長平：接唱《秋江哭別》第二段		世顯：《秋江哭別》第二段		

	説白	板腔	曲牌	説唱
	長平：口白一句		世顯：接唱《秋江哭別》第二段	
			長平：接唱 / 世顯：接唱 / 長平：接唱 / 世顯：接唱 / 長平：接唱 / 世顯：接唱 / 長平：接唱《秋江哭別》第二段	
	世顯：浪裏白一句		世顯：接唱 / 長平：接唱 / 世顯：接唱《秋江哭別》第二段	
	世顯：浪裏白一句 / 長平：浪裏白一句		世顯：接唱 / 長平：接唱 / 世顯：接唱《秋江哭別》第二段	
	世顯：浪裏白一句 / 長平：浪裏白一句 / 世顯：浪裏白一句		長平：接唱 / 世顯：接唱《秋江哭別》第二段	

長平：口白一句	世顯：口白一句		世顯：口白一句		世顯：口白一句	
	長平：梆子長花一下句 梆子滾花一上句	世顯：乙反中板一下句 乙反七字清一上句 梆子滾花一上句	梆子滾花一上句 長平：乙反中板一下句		世顯：梆子滾花一下句 長平：梆子滾花一上句	
			長平：《相思詞》引子			

説白	板腔	曲牌	説唱
世顯：口白一一句			
長平：口白一一句			
長平：口鼓上句			
世顯：口鼓下句			
長平：口鼓上句			
長平：口白一兩句			
世顯：口鼓下句			
世顯：口鼓下句			
周鍾：韻白六句			
張千：韻白一句			
周鍾：韻白一句			
周鍾：口白一兩句			
周鍾：口鼓上句			
世顯：口鼓下句			
周鍾：口鼓上句			
世顯：口鼓下句			
周鍾：口白一一句			

周鍾：口白—一句	周鍾：口白—兩句	世顯：口白—一句 周鍾：口白—一句 秦道姑：口白—一句 張千：口白—一句 周鍾：口白—兩句	
世顯：梆子滾花—下句上句	周鍾：梆子滾花—下句上句		周鍾：梆子中板—下句 七字清—下句上句下句上句下句上句下句上句 梆子滾花—下句上句

落幕	說白	板腔	曲牌	說唱
	世顯：白欖—八句 周鍾：白欖—四句 世顯：口鼓—上句 周鍾：口鼓—下句	周鍾：梆子滾花—下句 上句 世顯：梆子滾花—下句		

起幕

説白	板腔	曲牌	説唱
瑞蘭：托白一句	瑞蘭：梆子長花一下句 梆子滾花一上句	牌子一上句	
瑞蘭：口白一兩句	長平：梆子滾花一下句 上句		
長平：口鼓一下句 瑞蘭：口鼓一上句			
瑞蘭：口白一句	瑞蘭：梆子滾花一下句 上句		
瑞蘭：白欖一十八句			

説白	板腔	曲牌	説唱
周鍾：口白—一句	世顯：七字清—下句 下句 上句 梆子滾花—半句上句 ❿		
周鍾：口白—一句	周鍾：梆子滾花—下句 上句		
世顯：口白—一句			
周鍾：口白—一句			
世顯：口白—一句			
周鍾：口白—一句			
瑞蘭：口白—一句			
周鍾：口鼓—上句			
瑞蘭：口鼓—下句			
周鍾：口鼓—上句			
瑞蘭：口鼓—下句			
周鍾：口白—一句			
世顯：口白—一句	長平：梆子滾花—下句 上句		

世顯：口鼓—下句 長平：口鼓—上句 世顯：口鼓—下句 長平：口鼓—上句	周鍾：口白—一句 世顯：口白—一句		世顯：口鼓—下句 長平：口鼓—上句 世顯：口鼓—下句 長平：口鼓—上句	世顯：口白—一句 長平：口白—一句	瑞蘭：口白—一句
	周鍾：梆子滾花—下句 瑞蘭：梆子滾花—上句			世顯：梆子慢板—上句 長平：梆子慢板—下句	瑞蘭：梆子滾花—下句 上句

❿ 這裏七字清「上句」分成兩個「半句」（即兩「頓」），「上半句」（第一頓）仍是七字清，下半句（第二頓）轉唱梆子滾花，是常見的唱法。

説白	板腔	曲牌	説唱
周鍾：口白—句			
			周鍾：乙反 木魚—八句
世顯：口白—句 周鍾：口白—句			
世顯：口白—句 長平：口白—句	長平：梆子滾花—下句 上句	長平：《禪院鐘聲》尾段	
世顯：托白—句	世顯：乙反二黃長句慢板—下句 乙反二黃十字慢板—上句		
世顯：口鼓—上句 長平：口鼓—下句			
世顯：口鼓—上句 長平：口鼓—下句			
世顯：口鼓—下句 長平：口鼓—上句			
世顯：口白—句			
長平：口白—句			
世顯：口白—句			
長平：口白—句			

落幕

世顯：詩白—兩句	長平：詩白—兩句	長平：叫頭—一句		周鍾：口鼓—上句	周鍾：口白—一句	世顯：口白—一句	世顯：口鼓—下句	周鍾：口鼓—上句	瑞蘭：口鼓—下句		長平：口白—一句
			寶倫：梆子長花—下句 梆子滾花—上句			世顯：梆子滾花—下句 上句				世顯：梆子滾花—下句	長平：梆子滾花—下句
長平：《陰告》	長平：接唱《陰告》										

起幕	説白	板腔	曲牌	説唱
	周鍾：詩白—一句 寶倫：詩白—一句 周鍾：詩白—一句	清帝：七字清—下句 上句 下句 上句 下句	牌子上句	
	清帝：口白—一句 眾官：口白—一句	梆子滾花—上句		
	清帝：口鼓—上句 周鍾：口鼓—下句 清帝：口鼓—上句 寶倫：口鼓—下句 清帝：口白—一句 寶倫：口白—一句 太監：口白—一句	世顯：梆子滾花—下句 上句		

⓫ 這裏周世顯的口鼓下句被清帝的口白打斷成兩個半句。

世顯：口白—一句 清帝：口白—一句 清帝：口白—一句		
清帝：口鼓—上句 世顯：口鼓—下句 清帝：口鼓—上句 世顯：口鼓—半句下句⓫ 清帝：口白—一句 世顯：口鼓—上句 清帝：口鼓—下句 世顯：口白—一句 清帝：口白—一句	清帝：梆子滾花—下句 上句 世顯：梆子滾花—下句 上句	
眾官：口白—一句 清帝：口鼓—上句 世顯：口鼓—上句 清帝：口鼓—上句 世顯：口鼓—下句 清帝：口白—一句	周鍾：梆子長花—下句 上句 寶倫：梆子長花—上句	

說白	板腔	曲牌	說唱
世顯：詩白—兩句	世顯：反線中板—下句 七字清 上句 下句 上句 下句 上句 下句 上句 梆子滾花 下句		
清帝：口白—一句	清帝：梆子長花—下句 梆子滾花—上句		
清帝：口鼓—下句			
世顯：口白—一句			
世顯：口白—上句			
清帝：口鼓—上句			
世顯：打引詩白—四句			
世顯：口白—一句			
長平：口白—一句			
清帝：口白—一句			
長平：口白—一句			
長平：口白—一句			
清帝：口鼓—下句			
長平：口鼓—上句			
長平：口鼓—下句			

清帝：口白—一句	世顯：叫頭—一句 長平：叫頭—一句		長平：叫頭—一句	清帝：口鼓—上句 寶倫：口鼓—下句 周鍾：口鼓—上句 長平：口鼓—下句 長平：口白—一句 清帝：口鼓—上句
清帝：梆子滾花—下句 上句		梆子滾花 上句下句上句下句上句下句上句下句	長平：快中板—下句	清帝：梆子滾花—下句 世顯：梆子滾花—上句

説白	板腔	曲牌	説唱	
清帝：口白—一句				
清帝：口鼓上句				
長平：口鼓—下句				
清帝：口白—一句				
長平：詩白—上句		長平、世顯：對唱《妝台秋思》		
世顯：詩白—一句				
長平：詩白—一句				
世顯：詩白—一句				
世顯：口白—一句				
宮娥：口白—一句				
清帝：口鼓上句	清帝：梆子滾花—下句			
長平：口鼓—下句		仙女：合唱《妝台秋思》頭段		
周鍾：口鼓上句				
寶倫：口鼓—下句				落幕

第三章

《帝女花》的唱腔音樂分析

從第二章〔表一〕至〔表六〕可見，板腔是《帝女花》甚至一般粵劇劇目的主要唱腔，肩負劇中人物情感表達的重任。表中顯示，除第四場外，各場戲均以一句牌子「權充」板腔的第一個上句，其後的板腔唱段由下句開始、上句結束，以保持連續性，直至落幕前才用板腔下句作結。

這樣一方面，各句板腔嚴謹地以「下句」、「上句」、「下句」、「上句」相間，使每句結尾押韻的「平聲」字與「仄聲」字，「起着循環起伏的作用」，把遠揚和抑促的聲音，「有規律地相間使用」❶；另一方面，各句口鼓嚴謹地以「上句」、「下句」、「上句」、「下句」相間，使每句結尾押韻的「仄聲」字和「平聲」字此起彼伏，與板腔對比，令單是朗讀這些文句，已得到豐富的音律效果。在另一層次上，除了每句板腔的最後一個字需要押韻外，大部分板腔曲式如梆子十字句中板、梆子慢板、梆子長句滾花、二黃長句慢板等，每句裏某些「頓」的最後一個字，也須押韻。

❶ 陳卓瑩：《陳卓瑩粵曲寫唱研究》（香港：懿津出版企劃有限公司，二○一○），頁二二一。

此外，各種形式的説白既為敍事，也為表情，對劇情的開展起了重要作用。曲牌則用於各場戲的「主題曲」，以營造戲劇高潮。説唱體系中唯一使用的是「木魚」，共有十六句，其特點是用散板和清唱來敍事，以提升觀眾的注意力。以下〔表七〕載錄了《帝女花》各場戲所用的唱腔音樂材料。

〔表七〕《帝女花》六場戲所用唱腔材料

	板腔曲式／句數	曲牌	説唱
第一場	梆子偶句滾花：9句 梆子十字句滾花：1句 梆子慢板：1句 梆子中板：4句 總數：15句	《貴妃醉酒》	木魚：8句
第二場	梆子偶句滾花：20句 梆子七字句滾花：3.5句 梆子十字句滾花：4句 梆子長句滾花：1句 梆子沉腔滾花：1句 梆子七字清：9句 反線中板：5句 梆子快中板：14.5句 二黃嘆板：4句 總數：62句	《撲仙令》 《紅樓夢斷》	
第三場	梆子偶句滾花：16句 梆子長句滾花：1句 二黃長句慢板：1句 二黃八字句慢板：1句 總數：19句		

第四場	梆子偶句滾花：15句 梆子長句滾花：1句 反線二黃慢板：1句 梆子慢板：3句 乙反中板：6句 乙反七字清：4句 梆子七字清：4句 梆子中板：5句 總數：39句	《雪中燕》 《寄生草》 《秋江哭別》 《相思詞》引子	乙反木魚：8句
第五場	梆子偶句滾花：20句 梆子長句滾花：2句 梆子七字句滾花：0.5句 梆子十字句滾花：1句 梆子七字清：3.5句 梆子慢板：2句 乙反二黃長句慢板：1句 乙反二黃十字慢板：1句 總數：31句	《禪院鐘聲》 《陰告》	
第六場	梆子偶句滾花：14句 梆子長句滾花：3句 梆子十字句滾花：1句 梆子七字清：7句 反線中板：5句 梆子快中板：9句 總數：39句	《妝台秋思》	
總數	205句	10段	16句

一、曲牌的運用

整齣《帝女花》所用的十段曲牌中，《貴妃醉酒》用於長平公主的首次出場；《撲仙令》和《紅樓夢斷》用於長平和世顯在生離死別的爭持；《雪中燕》是唐滌生邀請名音樂家王粵生（一九一九—一九八九）特別為此劇創作的小曲，用於長平劫後的初次出場；《寄生草》由世顯先唱，再由長平接唱，各有各唱，卻預示二人的重逢；大調《秋江哭別》用作《庵遇》的主要唱段，把觀眾牽引到世顯的癡情和長平的「認」與「不認」的矛盾之中；《相思詞》引子是長平自我剖白的前奏；《禪院鐘聲》的尾段用作刻畫長平誤會世顯變節的悲憤；《陰告》牌子突顯長平寫表時的複雜心情；而《妝台秋思》則描述長平、世顯在拜堂後雙雙服毒殉國，把全劇推向悲壯的高潮和結局。

二、說唱的運用

如前所說，《帝女花》只用了極少的說唱材料。全劇唯一使用的說唱曲種是「木魚」，

共有兩段，其一是「正線木魚」，其二是「乙反木魚」，共十六句。「木魚」的特點是用散板和清唱來敘事，以集中觀眾的注意力。

三、板式的運用

粵劇和粵曲所用的每種板腔曲式（簡稱「板式」）都有特定的「板路」（即叮板組合）和句式，每種句式都有特定的字數和頓數，每頓又有特定的字數。例如，「梆子滾花」（也稱「土工滾花」）類板式屬散板，基本上分為「七字句」、「十字句」、「偶句」、「長句」、「沉腔句」五種句式。「梆子七字句滾花」由兩頓構成，各有四個字和三個字，簡稱四加三。「梆子十字句滾花」由三頓構成，各有三、三、四個字，簡稱三加三加四；十字句的「變體」是「十三字句」，即三加三加七。「梆子偶句滾花」由兩頓構成，可以是四加四、五加五、六加六，或七加七。「梆子長句滾花」由「起式（三加三）、正文

（七）、煞尾（四加三）構成，正文七個字的「活動頓」❷（或稱「加頓」）可以無限重複，故字數沒有限制。「梆子沉腔滾花」以一個「三字頓」開始，通常是「哎吔吔」、「恨恨恨」等，緊接不限字數的一頓至兩頓；《帝女花》第二場用的是三加七加七。又例如，「二黃十字句慢板」是由四頓構成，各有三、三、兩、兩個字，簡稱三加三加二加二。❸

每種板腔曲式又有特定的調式，用以表達不同的戲劇情緒。常用的是士工、二黃、乙反和反線。「板路」方面，每種板腔曲式有特定的叮板組合，可以是散板、流水板、中板（一板一叮）或慢板（一板三叮）。把句式、調式與叮板交錯運用，便產生了現存約六十種板腔曲式。

在《帝女花》六場戲的各類板式中，梆子滾花類板式用得最多，包括九十四個偶句、八個長句、四個七字句、七個十字句及其變體，和一個沉腔句。這五種板式共有

❷ 有些文獻把它稱為「活動句」是不對的；「句」中有「句」，容易產生混淆。

❸ 在「二黃十字句慢板」的第二頓之後，可以加入一個佔一板三叮、四個字的「活動頓」。

一百一十四句，超過全劇二百〇五句板腔的一半。梆子滾花之所以常用，是由於它用散板演唱，可以流暢地過渡到各種說白形式。

以下〔表八〕載列了《帝女花》各場戲中所使用的不同調式和板式。

〔表八〕《帝女花》四種調式的板腔曲式及句數統計

調式	板腔曲式	句數
梆子	一　偶句滾花	94
	二　七字滾花	4
	三　十字滾花（包括變體）	7
	四　長句滾花	8
	五　沉腔滾花	1
	六　七字清	23.5
	七　快中板	23.5
	八　十字句中板	9
	九　慢板	6
乙反	十　七字清	4
	十一　十字句中板	6
	十二　乙反二黃長句慢板	1
	十三　乙反二黃十字句慢板	1

調式		板腔曲式		句數
二黃		十四 嘆板		4
		十五 二黃長句慢板		1
		十六 二黃八字句慢板		1
反線		十七 十字句中板		10
		十八 反線二黃十字句慢板		1
總數				
4 種		18 種		205 句

以「調式」而言，如前所説，梆子是一般粵劇劇目的「預設」調式，以表達由一般中性以至歡喜、甚至憤怒的情緒。在《帝女花》的六場戲中，共用了梆子偶句滾花、梆子七字句滾花、梆子十字句滾花、梆子長句滾花、梆子沉腔滾花、梆子七字清、梆子快中板、梆子十字句中板和梆子慢板等九種板式，佔全劇所用十八種板式的一半。這九種「梆子板式」共有一百七十六句，是全劇所有二百〇五句板腔的百分之八十五。

「乙反」是擅長表達悲哀情緒的調式，《帝女花》使用了「乙反七字清」、「乙反十字

句中板」、「乙反二黃長句慢板」和「乙反二黃十字句慢板」等四種板式。

「二黃」是介乎「中性」與「深情」的調式，往往視乎速度而定；例如，快速的「二黃慢板」可以是輕鬆的，但慢速的「二黃滾花」則可配合一字多腔，用來表達極度悲哀的情緒。第一場長平和世顯唱的「嘆板」、第三場周寶倫唱的「二黃長句慢板」和「二黃八字句慢板」，均是運用「二黃」調式的例子。

「反線」是擅長刻畫悲壯情緒的調式，《帝女花》第二場世顯哀求崇禎皇帝免長平一死，以及第五場世顯激奮地朗讀長平表章時，唱的都是「反線十字句中板」。第四場《庵遇》，長平在「祭塔腔」後唱了一句「反線二黃慢板」，訴說國破家亡的經歷。

作為香港的戲曲經典，粵劇《帝女花》同時是理解戲曲音樂和粵劇音樂的入門之作。

第二話

《帝女花》全劇本

唐滌生　原著

葉紹德　參訂

張群顯、陳守仁　校訂

唐滌生先生

《香夭》曲譜泥印本

帝女花尾場香夭撐曲之一

香夭唱（綢春古調插白秋思）　任劍輝　白雪仙　合唱

〔長平唱〕

〔世顯接唱〕

北

正陽門

大清門

天安門

端門

午門

太和門

太和殿

中和殿

保和殿

乾清門

乾清宮

交泰殿

坤寧宮

坤寧門

神武門

欽安殿

景山萬春亭

地安門

鼓樓

鐘樓

紫禁城地理簡圖
取自《紫禁城宮殿》（香港：商務印書館（香港）有限公司，二〇一四，頁二九）

第一場

《樹盟》

場景：北京紫禁城內，月華殿❶前的御花園

佈景說明：衣邊為月華殿門口，旁用平台搭成鳳台❷；雜邊有連理大樹一棵，名為含樟樹❸，旁有絲絲垂柳及紅色欄杆，鳳台上掛滿五色彩燈。

起幕

（牌子頭）

❶ 劇中長平公主居住的宮殿，相信名稱是杜撰的。

❷ 漢代劉向《列仙傳・蕭史》載：「蕭史者，秦穆公（公元前六五九—六二一）時人也。善吹簫，能致孔雀、白鶴於庭。穆公幼女，字弄玉，好之。公遂以女妻焉……公為作鳳台，夫婦止其上，不下數年，一旦皆隨鳳凰飛去。」唐滌生以「鳳台」為名，有借用同樣是公主覓夫婿的蕭史、弄玉典故的意思。「鳳台」也泛指華美的樓台。

❸ 即樟樹。佈景說明是「連理」，是指不同根的樟樹枝幹連生在一起，比喻有情人長相廝守、相伴不離。在現實世界，樟樹的「連理」並不罕見。

粵劇術語

雜邊、衣邊

在粵劇戲台上，演員面朝觀眾，左邊稱「衣邊」，右邊稱「雜邊」；原因是左邊「虎度門」毗鄰放置戲服的「衣箱」；而右邊「虎度門」毗鄰放置道具和雜物的「雜箱」。

牌子頭

也作「排子頭」，鑼鼓點的一種，用作曲牌體唱腔的引子，亦常用於起幕。鑼鼓點是具有特定戲劇功能的「鑼鼓程式」。

（牌子一句作上句④）

（昭仁公主雜邊上介，台口介，唱滾花⑤）鳳彩門⑥前燈千盞，

掃盡深宮半月愁[8]。愁雲戰霧罩南天，偏是鳳台設下求

牌子一句作上句

承接上面「牌子頭」，意思是用大笛吹奏一句牌子作為第一句板腔。其實曲牌與板腔屬不同體系，這只是唐滌生慣用的變格，藉以避用傳統起幕時用一句散板的「首板」或「倒板」的慣用排場或程式。

上

即「上場」或「出場」，意指演員由「內場」（即戲台兩旁的布幕後面和後台）走到前台的演區。演員由前台演區走回「內場」則稱「下場」或「入場」。

介口、介

「介口」是關於唱、唸、動作和舞台視、聽效果的指示；「介」是演員動作及舞台視、聽效果的統稱。參閱本書頁一四三。

台口

「台口」即前台的邊沿；「台口介」是指示演員走到台口，用唱腔、說白或動作向觀眾表達一些內心思想。這種程式也稱「攞場」或「另場」。有時候，演員會舉起衣袖作為示意。這種程式假定這些「內心思想」是同台其他劇中人物聽不到、看不見的。

滾花

粵劇唱腔中最常用的板腔（也稱「梆黃」）曲式類別，結構屬散板，其一般敘事或表情功能。由於

凰酒。（白欖）前年父皇諭禮部❼。替皇姐長平擇配偶。

只求身出官宦家。年華雙十人俊秀。鳳高千尺誰能攀。

鳳台枉設葡萄酒。有個周世顯。才錦繡。禮部選之應鳳

徵。今夕鳳台新置酒。環珮聲傳鳳來儀。等閒誰敢輕

咳嗽。

（十二宮娥捧檀爐、花籃，與二太監捧酒先上介；太監分邊企鳳台

口，六宮娥肅立於衣邊台口，六宮娥肅立於雜邊底景介）

（長平公主上介，唱小曲《貴妃醉酒》綠琴❽低聲奏，冷香❾

註釋

❼ 古代政府官署，掌管禮儀、祭祀、貢舉、學校、宗俗教化、接待外賓等事務。

❽ 樂器名。相傳漢朝司馬相如作《玉如意賦》，梁王賜給他「綠綺琴」，也稱「綠琴」。「綠琴」也因而用作指音色、材質俱佳的琴。

❾ 指花、果的清香，或指清香的花，借指婦女。在劇中，相信「冷香」既來自長平公主，也來自樟樹。

梆子

「梆子」(也稱「士工」)是粵劇的「預設」(default)調式,用作表達由一般至歡喜,甚至憤怒的情緒,故梆子滾花簡稱「滾花」或「花」。除去「孭仔字」(即「襯字」或「攛字」)不計,一般梆子滾花的句式有「七字句」(四加三)、「偶句」(四加四、五加五、六加六、七加七)及「十字句」(三加三加四);唐滌生常用的「十四字句」(七加七)即屬「偶句」。時至今天,由於「孭仔字」的加入,令「十字句」難於辨認;例如,《帝女花》第三場最後一句滾花即屬「十字句」。

白欖

說白的一種形式,由掌板擊打卜魚作伴奏,有三字句、五字句及七字句,具有很強的敘事功能。白欖的單數句可不押韻,雙數句則必須押韻,並可以押平聲韻或仄聲韻,但一般常押仄聲韻。

底景

舞台正中、後面天幕上的「布畫」或幻燈片,用作顯示演員所處的地點及場合。

小曲

屬粵劇唱腔中的曲牌體系。相對板腔及說唱體系而言,小曲有更固定的旋律,一般按譜填詞產生唱段。

侵鳳樓[10]。甘自寂寞看韶華[11]溜，空對月夜瑞腦消金

獸[12]，更添一段愁。求鳳宴，莫設鳳台難從濁裏求，若

說無緣怎生將就。

（昭仁拜介，〔白〕）拜見皇姐。

（長平微笑介，白）昭仁二妹，我哋姐妹間應敍倫常，少行

宮禮。

（昭仁天真介，〔口鼓〕）皇姐，禮部選來一個你唔啱，兩個又唔

啱，皇姐，你獨賞孤芳[13]，恐怕終難尋偶。

（長平執昭仁手、笑介，口鼓）唉，二妹，我本無求偶之心，怎

註釋

⓾ 指宮殿內的樓閣，或指婦女的居處。

⓫ 「韶」意即美好。「韶華」指春光、光陰或青春年華。

⑫ 瑞腦是「冰片」的別名。「冰片」是一種以龍腦香的樹膠製成的藥，有強烈的香氣，以潔白透明、狀如梅花者為上品。「冰片」內服可醫治中風口噤、竅閉神昏等症；外用治咽喉腫痛、目赤翳膜等病症。「金獸」指獸形的香爐。「瑞腦消金獸」意即：「瑞腦在金獸香爐中快燒盡了」。這句借自李清照《醉花陰》中的「薄霧濃雲愁永晝，瑞腦消金獸」。

⑬ 是「孤芳自賞」的轉語。唐滌生在這「頓」結尾用平聲字「芳」，而避免用仄聲字「賞」，是為配合「口古」平仄和押韻格式的需要，以之與這句最後的仄聲字「偶」作對比。

粵劇術語

白

也稱「口白」，是說白體系裏的一種常用形式，不限字數、句數，也不須押韻，具一般敍事或表情功能。它既是普通人物、村夫野老、販夫走卒的溝通方式，也是文人雅士和帝王將相之間較隨意的溝通方式。

口鼓

也稱「口古」，是說白的一種形式，不限字數。除感嘆詞外，每句最後的字必須押韻。單數句押仄聲韻，稱「上句」；雙數句押平聲韻，稱「下句」。每句後有「一槌」（也寫作「一才」，口訣是「得撑」）鑼鼓作結，是文人雅士和帝王將相之間有禮、嚴肅或拘謹的溝通方式。

奈父皇佢催妝⑭有意，我話其實都係多餘嘅啫，所謂千

軍容易得，一婿最難求⑧

（譜子攝小鑼，昭仁與宮娥攙扶長平坐於鳳台之上介）

（長平半羞介，白）內侍臣，與哀家傳。

（侍臣台口傳旨介，白）公主有命，傳太僕卿之子周世顯⑮鳳

　台覲見。（企回原位介）

（打引，周鍾、周世顯衣邊宮門上介⑯）

⑭ 舊時習俗，新婦出嫁時，必經多次催促，始梳妝啟行，以示不捨和矜貴。此處「催妝」借指「催婚」。

註釋

⑮ 原文為「太僕左都尉之子周世顯」。按清代黃韻珊（一八〇五—一八六四）《帝女花》的第二齣《宮歡》，周世顯是「太僕公子都尉」；但考慮到若世顯身為武官，第二場崇禎皇帝即不能問他是「習文抑或習武」，今取折衷，並按明代官制，校訂為「太僕卿之子周世顯」。——校訂註釋

⑯ 原文為「周鍾伴周世顯衣邊宮門打引上介」，是傳統粵劇劇本以先寫出劇中人名的「介口」表達方式，以便利演員閱讀劇本。本書按劇情表達，在很多地方先寫出劇中人物出場所用的鑼鼓點。——校訂註釋

粵劇術語

譜子

純器樂演奏的曲牌旋律，包括大調、小曲、牌子。若劇本中沒有註明曲牌名稱而只寫「譜子」，意即交由伴奏樂師決定曲牌。

譜子攝小鑼

把小鑼的擊打攝入譜子旋律中。「小鑼」是敲擊樂器，也稱「勾鑼」。

打引

襯伴文場戲主角出場身段的鑼鼓點。

（世顯台口，（詩白）孔雀燈開五鳳樓。輕袍暖帽錦貂裘。敏捷

當如曹子建⓱。瀟灑當如，（拉腔）秦少游⓲。（欲入介）

（周鍾一手拖住世顯介，台口白欖）喂喂帝女花。不比宮牆柳。

皇有事。必與帝女謀。有所求。必依長平奏。寵之若明

珠。群臣皆低首。（介）記得一下拜。莫抬頭。二請安。

莫輕浮。公主有所問。你然後能開口。一聲太監賜醇

醪。即是叫你走。（介）你睇公主頭戴翠玉冠。身披香

羅綬⓳。凜然若冰霜⓴。你禮節應遵守。

（世顯台口介，偷望長平介，唱滾花）芙蓉面帶千般艷，鳳眼偷

含萬種愁ⓐ。似嫦娥少明月一輪，似觀音少銀瓶翠柳。（上

前下跪介，白）臣太僕卿之子周世顯叩見公主，願公主

千千歲。

⑰ 「曹子建」即「曹植」（一九二—二三二），三國時魏武帝的第三子，魏文帝的弟弟。曹植十歲能文，詞藻富麗，甚得武帝寵愛。文帝即位，忌曹植才能而不重用，封他為「陳王」。曹植才思敏捷、詞藻富麗、尤長於詩，六朝詩人多受他的影響。

⑱ 「秦少游」即「秦觀」（一○四九—一一○○），宋朝詞人。林語堂（一八九五—一九七六）的《蘇東坡傳》說：「秦觀這位風流瀟灑的詞人，據野史說曾娶過蘇東坡的小妹。秦觀尚未應科舉考試，還沒有功名，但是年輕，文采風流，有不少的女友。後來秦觀死時，曾有一歌妓為愛他尋了短見。」

⑲ 「羅」是質地輕軟的絲織品；「綏」原指用以拴繫玉飾和印章的絲質帶子，後來成為衣飾。

⑳ 是成語「冷若冰霜」和「凜如霜雪」的混合轉語。「凜」意即寒冷。唐滌生加入「然」字，把四字詞化為五字句，可更好地配合節奏。

詩白

也稱「念白」、「唸白」，是說白的一種形式，用五字句或七字句，可用兩句或四句，後者第一、二及四句須押韻。用打引鑼鼓作引子的詩白稱「打引詩白」，簡稱「引白」，演員須把最後三個字唱出來。「詩白」常用於主要演員在主要戲劇段落的出場。

（長平冷然對待、望也不望介，白）平身。（口鼓）周世顯，語

云男兒膝下有黃金❷，你奈何折腰求鳳侶，敢問士有百

行，以何為首❷。

（世顯口鼓）公主，所謂新入宮廷，當行宮禮，公主是天下

女子儀範，奈何出一語把天下男兒污辱，敢問女有四

德❷，到底以邊一樣佔先頭。❸

（重一槌、慢的的，長平震怒介，依然不望介，冷笑口鼓）周世顯，

擅詞令者，只合遊說於列國，倘若以詞令求偶於鳳台，

未見其誠，益增其醜咋。

（世顯絕不相讓介，口鼓）公主，言語發自心聲，詞令寄於學

㉑ 出自明朝凌濛初（一五八〇―一六四四）的《初刻拍案驚奇》，説「林上舍道：『男兒膝下有黃金，如何拜人？』」意思是指男人應重視自尊，不能輕易跪拜別人。京劇《桑園會》第四場也曾借用此句，用「西皮搖板」唱：「男兒膝下有黃金，我豈肯低頭去跪婦人。」

㉒ 按語意而言，這裏應用「問號」。但由於戲曲劇本屬於「音樂文學」，文句中的逗號、句號和雙句號有表達説白和唱腔結構的作用，本書並不使用問號或感嘆號。——校訂註釋

㉓ 古書《周禮・天官・九嬪》説婦女應重視「婦德、婦言、婦容、婦功」。「四德」也稱「四教」、「四行」。

粵劇術語

重一槌

鑼鼓點的一種，用作襯托演員突然的驚愕、震怒、哀傷等表情或動作，以象徵恍如晴天霹靂的感覺或反應。「槌」在行內劇本裏寫作「才」，讀作「槌」。

慢的的

鑼鼓點的一種，用作襯托演員沉思、猶疑等反應。速度稍快的叫「快的的」。

問，我雖無經天緯地才 ㉔，亦有惜玉憐香意，可惜人既

不以真誠待我，我又何必以誠信相投 8

（周鍾在旁着急介、埋怨世顯傲慢介）

（重一槌、慢的的，長平回頭望世顯介、驚其才貌介，徐徐回眸一

笑介，白）酒來。

（周鍾拉住世顯介）

（世顯愕然介，提衣欲下介）

（長平接過太監跪獻金杯介，唱梆子慢板）侍臣遞過紫金甌 ㉕，

翠盤香冷霓裳奏 ㉖，借一杯瓊漿玉液，謝適才語出，輕

浮 ㉗ 8

㉔ 註釋

「經」是直線，「緯」是橫線。「經天緯地」指「以天為經，以地為緯。」這句成語出自《左

傳‧昭公二十八年》的「擇善而從之日比，經緯天地日文。」後來，「經天緯地」用作比喻治理國家，或比喻規劃、經營宏遠的事業，亦用來形容經國濟民的才能。

㉕「金甌」指黃金造的盆、盂，也是酒杯的美稱，亦可用作比喻疆土或疆土之完固。「紫金」是一種珍貴礦物。唐滌生在這處用「紫金甌」，一方面極言酒杯的珍貴，另方面反襯即將發生的夫婦分離和國土殘破。

㉖唐代的宮廷舞曲中，有一曲叫《霓裳羽衣曲》，原為西域樂舞。玄宗開元元年中，西涼節度使楊敬述獻上此曲，玄宗後來改編、增飾並配上歌詞和舞蹈。此曲的曲詞和舞蹈都是描寫虛無縹緲的仙境和仙女的形象。安史之亂後，此曲散佚，後來南唐李後主（九三七—九七八）得殘譜，補綴成曲。唐代白居易（七七二—八四六）的《長恨歌》說：「漁陽鼙鼓動地來，驚破霓裳羽衣曲。」這裏劇中「霓裳奏」，指奏起《霓裳羽衣曲》。此處按格律，原不必押韻，但唐滌生採用押韻較密的寫法，把入韻的「奏」字放在頓末。

㉗板腔唱段中，每句由兩頓至十多頓構成，有嚴謹的規格。曲詞每句中的「逗號」是表示一頓的結束。按語意，曲詞中「謝適才語出」與「輕浮」之間不應有逗號，但按梆子慢板句、頓的結構，這個逗號的作用是顯示結構。本書只省略「七字句」（如用於白欖、詩白、快中板、七字清等）中用作分頓的逗號，以保持閱讀上的流暢。——校訂註釋

粵劇術語

梆子慢板

粵劇唱腔中一種板腔曲式，用一板三叮，也稱士工慢板；由於「士工」是粵劇的預設調式，士工慢板簡稱「慢板」。

（世顯接杯介，禿頭起唱梆子中板）謝公主玉手賜瓊漿，好比月破蓬萊，雲迷，楚岫❷。甘露未為奇，玉杯寧足罕，最難得是眉目，暗相投❸。彩鳳有翠擁紅遮，經已蘭麝微聞，未接葡萄，香先透。翹首望瑤池❷，天上有金童玉女❸，人間亦有鳳侶，鸞儔❸（直轉滾花）忽見含樟樹，倚殿千年，怎得情如合抱同長壽。

（長平望含樟樹、嫣然一笑、有感介）

（周鍾口鼓）公主，微臣受禮部之託，帶領世顯覲見鳳台，未知佢能否雀屏中選❸呢，望公主賜下一言，好待微臣向

◆ 註釋

❷「蓬萊」相傳是渤海中仙人居住的山，後借指人間仙境。「月破蓬萊」描寫月亮一下子從山的背後探身而出，有若破山而來。由於適才公主還是「震怒」、「依然不望」、「冷笑」，而此刻卻欣然親手賜酒，因此用「月破蓬萊」比喻突如其來的美好轉變。「雲迷」，既

以迷糊黯淡的雲對比月之明亮，也以雲自況，暗喻自己面對公主態度之突變有點迷惘。「楚岫」字面意思是楚地山巒，可理解為繼續沿用月和山的意象，此處再添上雲。「雲迷，楚岫」又可進一步暗喻周世顯此刻對求偶之能成事有所憧憬。

㉙ 「楚岫」也可特指位於楚地的巫山，而巫山和巫山雲雨又常用來借指男女歡合，因此「雲迷，楚岫」又可進一步暗喻周世顯此刻對求偶之能成事有所憧憬。

㉚ 指「仙界的天池」。傳說「瑤池」在崑崙山上，周穆王西征時，曾在此受西王母宴請。後來，「瑤池」泛指神仙居住的地方。

㉛ 道家稱侍奉仙人的童男童女為「金童玉女」，後用作比喻天真無邪、可愛清秀的男女孩童或青年。元朝李好古《張生煮海》的第一折說：「金童玉女意投機，才子佳人世罕稀。」相傳唐朝人竇毅（五一九—五八二）選婿時，在屏風上畫了兩隻孔雀，要求求婚的人射箭，射中眼睛的，才得中選；唐高祖李淵（五六六—六三五）射中，竇毅遂以女嫁之。「雀屏中選」比喻中選為女婿。

君皇回奏。

（長平這個介、害羞介、欲言又止介、以袖半遮面、徐徐行近含樟樹介）

（昭仁口鼓）老卿家，你咁樣當口當面問我皇姐，叫皇姐點樣答你呢，你唔見佢徘徊樹下，答答含羞咩⑧

（長平口鼓）老卿家，世顯剛才提起棵含樟樹，哀家忽然有感於心，我想話响棵含樟樹下題詩一首。

（周鍾笑介，口鼓）公主，老臣雖不是猜詩的老杜家㉜，但亦不致曲解詩中意嘅，請公主吟詠，老臣自必洗耳聽鶯喉⑧

（長平吟詩介，詩白）雙樹含樟傍玉樓。千年合抱未曾休。但

（長平吟詩介，詩白）願連理青蔥在。不向人間露白頭。

（周鍾搖頭擺腦、會意介，白）哦，老臣會意、老臣會意。（拉

（世顯介，台口唱滾花）香詞暗訂三生約，紋鸞七百你佔鰲頭❸❸。8. 拜辭公主別鳳台，此後不須再設求凰酒。（與世顯拜別介）

（突然行雷閃電，大風把彩燈吹熄介）

註釋

❸❷「老杜」指唐朝詩人杜甫（七一二─七七○）；全句意思是「如杜甫般懂詩的猜詩能手」。

❸❸傳說中，「文鸞」或「紋鸞」是鳳凰之類的神鳥，因有「紋彩」而得名。因「鸞鳳」比喻夫婦，而劇中又一直以「鳳」代表長平公主，故唐滌生用「紋鸞」來代表應徵駙馬的人。在科舉時代，進士中狀元後，會站在殿階中浮雕巨鰲的頭上迎榜，故稱為「獨占鰲頭」。後來，凡在競賽中獲得第一名的，也稱「獨占鰲頭」。「占」即「佔」。

粵劇術語

這個介

表達劇中人猶疑不決或不知所措時所用的程式，由於演員口唸「這個……」，故名。

（昭仁大驚介，口鼓）周老卿家，你番嚟、你番嚟，彩燈盡熄，

（周鍾口鼓）公主，彩燈盡熄，不祥之極，公主為終身計，還

自是不祥之兆，你唔好咁快將喜訊向父皇回奏。

須仔細籌謀8

（一槌，長平微笑介，口鼓）世顯，所謂天有不測風雲，人有霎

時禍福，你對於呢一陣狂風，到底有何感受呢。

（世顯口鼓）公主，世顯為表明心跡，願把詩酬8（吟詩介，詩

白）合抱連枝倚鳳樓。人間風雨幾時休。在生願作鴛鴦

鳥。到死如花也並頭。

（世顯口鼓）公主，世顯為表明心跡，願把詩酬8（吟詩介，詩

（長平點頭讚賞介，唱滾花）亂世姻緣要經風雨，得郎如此復何

求8生時不負樹中盟，何必張惶驚日後。（白）你們下去。

（世顯白）謝公主。（與周鍾辭別介，下介）

（昭仁執長平手介，親切口鼓）皇姐、皇姐，周世顯嗰首詩好就真係好叻，不過意頭就曳到極，你想吓，佢對住棵樹話「到死如花也並頭」喎，我有乜法子唔替皇姐你擔心日後呢。

（長平口鼓）二妹，我知道你錫我，不過夫妻係重情義嘅，就算我日後要共駙馬雙雙死於含樟樹下，（一槌）我都對天

一槌

也作「一才」，鑼鼓點的一種，有多樣表現方式。「齊槌」（也稱「短一槌」）單用「撐」或「得撐」，用於突顯一些表情、身段、舞台效果或每句口鼓的結束；「長一槌」用「得……撐」或「查得撐」等，用於襯托一些較舒緩的身段、舞台效果或標示一個片段的開始或結束。「齊槌」與說白或唱腔中某一個字或一組字同時發聲；即使劇本沒有註明，敲擊樂手常在演出中按劇情需要即興加入各種「一槌」。

無怨，對地無尤⑧

（昭仁嬌嗔白）哎吔皇姐，咁唔利是，我唔准你講。

（長平一笑、擁昭仁介，唱滾花）風雨難搖連理樹，任得那紋鸞

咁去鳳彩球⑧⑧（白）擺駕。

（同下介）

落幕

註釋

❸ 「拋繡球」是古代女子公開擇偶的一種方式。女子從高處拋下繡球，接獲或搶得繡球的男子，即為配偶。繡球有彩色，也稱「綵球」。「鳳」代表長平公主；「鳳彩球」即長平公主的繡球。

《香劫》

場景：乾清宮 ❶

佈景說明：乾清正殿，正面御座。

起幕

（牌子頭）

（牌子一句作上句）

（十二宮娥拈宮燈，正殿企幕）

（六朝臣上介，排朝介）

註釋

❶ 位於北京故宮紫禁城的乾清門內；在明朝，是皇帝寢宮。

粵劇術語

企幕

意即演員在起幕前，已在戲台演區裏各就各位。站立的叫「企幕」，坐下的叫「坐幕」。

排朝

是「排場」的一種，用於文武百官按官階排列、上朝面聖。「排場」是戲曲身段和動作程式的統稱；它有長有短，各有特定的戲劇功能，可按需要借用到不同的劇目。

（撞點，宮燈、御扇、太監、王承恩先上介）

（周后、袁妃分邊伴崇禎皇衣邊上介）

（崇禎唱七字清中板）中宮 **❷** 悶飲嘆時艱 8 戰耗驚傳拋玉盞。

只剩得兩行酸淚伴龍顏 8 此日乾清百官同懶散。唉，

登臨怕上兔兒山 **❸** 8 （直轉滾花）養文官，帷幄嘆無謀，

豢武夫 **❹** ，沙場難勇猛。（埋位介，環顧群臣、輕輕拍案嘆

息介）

（后、妃分邊伴坐介）

（周后口鼓）唉，主上，今日雖然事無可為，但仍可閉關自守，

而且太子亦已經撫軍南京，永王、定王亦由臣妾交與嘉

❷

泛指皇帝、后、妃居住和生活的宮殿。

❸ 即「兔園山」，又稱「小山子」，是元、明、清三朝北京皇城內的一座小山，現已無存。

❹ 「豢」（粵音讀【患】）意思是以利益引誘、收買他人。這句滾花大概出自清代孔尚任（一六四八—一七一八）《桃花扇》第十三齣的「養文臣帷幄無謀，豢武夫疆場不猛」。

（崇禎頗為着急介，口鼓）周老卿家，孤皇聞得你帶領太僕卿

（周鍾上介，唱快滾花）帝花香滿含樟樹，周郎幸未嘆緣慳 ⑧
飄颻風雨鳳求凰，回奏君皇諧莫雁 ⑧。（入介，三呼萬
歲介）

（崇禎口鼓）貴妃，孤皇都望愛女早日歸根落葉，因為長平佢
貌如花薄，恐怕終非壽顏 ⑧。

（袁妃口鼓）主上，禮部已經替公主挑選駙馬，從七百名宦門
子弟當中，選中太僕卿之子，昨日已經由周老卿家帶領
覲見公主於月華殿，但未知能否得取長平嘅青盼。

（崇禎口鼓）唉，梓童 ⑥，孤皇 ⑦ 生平所愛，就係一個年方
十五歲嘅長平公主，怕只怕天禍紅顏 ⑧。

定伯周奎 ⑤ 暫時收養，你重何必黯然長嘆呢。

之子觀見公主於月華殿，到底情形點呀，因為佢自恃才華，性情傲慢。

（周后口鼓）老卿家，哀家都好擔心公主摽梅已屆❾，倘若佢過於孤芳自賞，就會選婿艱難❽。

註釋

❺ 周奎是崇禎之妻周氏的父親，崇禎帝登基後冊封周氏為皇后，封周奎為「嘉定伯」。「奎」音「灰」。

❻ 即「子童」，是皇帝對皇后的稱呼。

❼ 「孤」是代名詞，是古代帝、王的自稱。「孤皇」是皇帝的自稱。

❽ 「奠雁」是古代的婚禮，源於男方獻雁給女方作為初見禮，故稱「奠雁」。「諧奠雁」是比喻成婚。

❾ 「摽梅」指梅子成熟後從樹上掉落。「摽梅已屆」比喻女子已到待嫁年齡。

（周鍾白）主上、娘娘准奏。（唱木魚）昨夜月華高掛燈千盞。

太僕兒郎把鳳攀。鳳台設有鴛鴦盞。御階砌滿鳳凰欄。

弄玉恃才未把青睞盼。好在蕭史傳神應對間。博得公主

玉手輕輕把那才郎挽，互遞相思柬。佢兩個就在含樟樹

下設詩壇。

（一槌，崇禎略覺放心介，白）哦。（唱滾花）蕭史若能攀弄

玉，唉，我就一任佢乘龍跨鳳⓫上仙山⑧傳口諭，世

顯上龍庭，看佢是否有翩翩儀範。

（王承恩台口傳旨介，白）哎，主上有旨，傳太僕卿之子周世顯

衣冠上殿。

（世顯上介，台口唱滾花）不須王母瑤台召，金童昨夜早歸班⑧

帝女花香染藍袍，飄上龍庭香更泛。（入介，三呼萬歲介）

（崇禎白）賜平身。

（世顯白）謝。

（重一槌、慢的的，崇禎撫鬚微微點頭介，一槌，口鼓）周少卿，

孤皇見你確是一表非凡，恍似臨風玉樹，但未知你習武

註　釋

⑩ 「蕭史、弄玉」是才郎得配佳人的典故，詳見本書第一場《樹盟》註❷中「鳳台」一條。

⑪ 「跨鳳」詳見本書第一場註❷中「鳳台」一條。後人借「跨鳳」指結婚或比喻嫁女、「乘龍」比喻娶妻或得婿；「跨鳳乘龍」比喻夫妻雙宿雙飛。

粵劇術語

木魚

粵劇唱腔中說唱體系裏的曲種，用散板、清唱。

抑或習文，至會博得公主將你人才賞讚。

（世顯口鼓）主上，微臣愧無功勳迎帝女，幸存妙筆把花簪⑫ 8

（重一槌，崇禎輕輕拍案、嘆息介，口鼓）唉，亂世文章，有乜嘢用吖，孤皇習文，你又習文，至令到今日破碎山河難救挽。

（一槌，世顯愕然、自慚介，口鼓）主上，微臣秉承天子重文豪之意，固不料盛世起波瀾 8

（周鍾口鼓）主上，假如今日不以文臣為重，長平公主可以配與微臣之子，寶倫而家⑬鎮守紫禁城，相當勇猛。

（世顯驚惶反應介）

（崇禎口鼓）唉，重武輕文，不過是孤皇一時憤激之意，公主既然許身世顯，孤皇當傳諭禮部，冊封周世顯配長平公

《帝女花》全劇本：第二場《香劫》　96

主，賜駙馬都尉名銜8（白）擇吉成婚，駙馬下殿去吧。

（開邊，世顯跪下介，白）謝岳皇，謝母后。（唱滾花）跪在龍

庭三叩拜，謝主榮封駙馬銜8寧甘粉身報皇封，不負娥

註釋

⑫「簪花」意思是把花插於冠上，見《宋史‧卷一一二‧禮志十五》：「是日早，文武百僚並簪花，赴文德殿立班，聽宣慶壽赦。」成語「妙筆生花」指文思俊逸，寫作能力特強，或稱譽文章佳妙。轉語為「妙筆把花簪」，指男子憑文才贏得佳人的芳心或得到一定的地位。這句口鼓以「簪」字入韻。

⑬粵語口語，即「現在」的意思。

粵劇術語

開邊

鑼鼓點的一種，用作吸引觀眾注意某一特殊效果，也用作襯伴起幕。

眉⓮垂青眼。（欲下殿介）

（擂戰鼓介，正殿遠景露出熊熊火光介）

（崇禎張惶失措介，快口鼓）吓，何以紫禁城有戰鼓之聲，更有

烽煙瀰漫。

（世顯口鼓）主上，正話微臣從大街直入玄武門⓯嘅時候，見

街道上安寧如故，並未見有鐵馬縱橫8

（擂戰鼓介）

（鑼邊花，周寶倫水髮、大靠上介，台口介，大滾花，唱滾花）鳳

閣龍樓成火海，（一槌）宦臣出賣了好江山8侍監偷開

彰義門，（一槌）獨臂焉能平賊患。（開邊，入叩見介）

（崇禎見寶倫，情知不妙，食住開邊、先鋒查執寶倫介，快口鼓）

寶倫，何以紫禁城戰鼓驚天，縱使賊勢披猖，也不能飛

⑭ 也作「蛾眉」，形容女子眉毛的美好，也借指女子。

⑮ 紫禁城的北宮門。

粵劇術語

鑼邊花

鑼鼓點的一種，特色是用鑼槌快擊高邊鑼的鑼邊，故名；用作演員威武或激動地出場。

水髮、大靠

「水髮」指演員頭上露出的一束長髮；「大靠」是武將穿的盔甲。「水髮、大靠」是敗兵之將的裝束。「水」源自「甩」（漢語拼音 [shuai]），意即搖動；「水、甩髮」原意是搖動頭上的一束長髮，以表達激動的情緒。

大滾花

也稱「大花」，鑼鼓點的一種，用作滾花唱腔的引子，以突顯激昂的情緒，尤其用於生角演員出場。其後，生角演員所唱的，可以是大喉滾花，也可以是一般平喉滾花。

食住

「食住」即緊接。

先鋒查

也稱「先鋒鈸」，鑼鼓點的一種，用作襯托演員急速的身段動作。

（重一槌，寶倫口鼓）渡皇城吶喊。

（重一槌，寶倫口鼓）主上，侍監曹化淳偷開彰義門⑯，（一槌）

李闖經已長驅直入，（一槌）阜城門外，經已被賊兵殺到

馬倒人翻⑧

（重一槌、叻叻鼓，崇禎拋皇冠、連嘆三聲介，白）唉，大事去矣。

（群臣俱俯首、自咎、不敢仰視介）

（崇禎唱長句滾花）君非亡國君，終難免樹倒猢猻散⑰，我哭

對皇陵三浩嘆，到此方知守業難，帝統焉能臨賊患，后

妃難許，賊摧殘⑧（周后、袁妃食住此句驚惶戰慄，同時

向崇禎跪下介）含淚對梓童，揮淚對袁妃，國破有家亦難

戀棧。

（周后悲咽口鼓）主上，民間烈婦尚能從夫而死，何況臣妾忝

註釋

⓰ 又稱「廣安門」、「廣寧門」，位於外城西垣正中偏北，是進出京城的主要通道。

⓱ 南宋曹詠依附秦檜（一○九一—一一五五），官至戶部侍郎。秦檜死，黨羽離散，曹詠被貶，其妻兄寫《樹倒猢猻散賦》相贈，事見宋代龐元英的《談藪》。後人用「樹倒猢猻散」比喻有權勢的人一旦失勢，其依附者隨即作鳥獸散。「猢猻」即「獼猴」，是一種猴子。

粵劇術語

叻叻鼓

鑼鼓點的一種，用連串不絕的「雙皮鼓」聲襯托演員上場、走位等動作，或襯托沉思、猶疑、震怒等反應。

長句滾花

簡稱「長花」，梆子滾花的一種，每句由起式、正文和煞尾組成。這段滾花由兩句組成，第一句是長句，第二句是普通句式的土工滾花。若無寫明是「長句」，劇本上「滾花」是指「普通句式的梆子滾花」，也稱「普通句」。

為三宮之主⑱，望主上賜三尺紅羅，待臣妾以身倡儀範。

（袁妃悲咽口鼓）

貪生⑧（重一槌、短鼓撞，與周后同時分邊向住崇禎跪步介）主上，娘娘既能為國而死，妾身亦不願苟活

（世顯、寶倫、周鍾食住短鼓撞掩面褪後介）

（崇禎頓足介，唱快中板）泉台⑲有路汝先行⑧賜下紅羅，（重

一槌）

（場上各人食住重一槌驚慌介）

（崇禎哭介，續轉唱滾花）袖掩流淚眼。（埋位頹然坐下介）

（崇禎向周后、袁妃拋紅羅介）

（周后、袁妃接紅羅介，先鋒查，二人三看介，頓足介，分衣、雜邊下介）

（十二宮娥同時掩面哭泣介）

⓳　指墳墓、墓穴。

⓲　「忝」用作副詞，是自稱的謙詞，有輕賤、侮辱的意思。「三宮」是諸侯的後宮，見《禮記・祭義》。「忝」音 [tim²]。

粵劇術語

頓足

演員用腳在台上踏跺，表示情緒激動。

快中板

「快中板」也稱「快點」，是粵劇唱腔中一種板腔曲式，用「流水板」。中速的用作表情和敘事，快速的用作表達激昂的情緒。嚴格而言，「快點」是指「快中板」所用的鑼鼓引子。「快中板」與「七字清爽中板」相似，同用七字句和「流水板」。但一般「快中板」是「七板句」，即每句的總「時值」是七個板。而「七字清爽中板」有「六板」、「五板」、「四板」和「收句」四種句式，常用的是「六板」句。在一段中速的「快中板」裏，唐滌生往往加入「四板」或「六板」的「七字清爽中板」句式。

（慢的的，世顯唱沉腔滾花）哎吔吔，三尺紅羅千載恨，坤寧花

落砌痕斑㉑⑧

（寶倫口鼓）主上，趁西華門㉑尚未有賊兵蹤跡，微臣願保駕

突圍，不能怠慢。

（周鍾口鼓）主上，所謂見一步時行一步，得逃生處且逃生，

望主上再莫猶豫不決，老臣亦願保駕同行⑧

（世顯口鼓）岳皇，煤山㉒三十里外有雙塔寺㉓，從小路可通

宣府門㉔，請主上易服而行，微臣願替身殉難。

（重一槌，崇禎苦笑、搖頭介，口鼓）噎，孤皇不能救社稷㉕，（一

槌）但能死社稷，（一槌）今日后妃經已紅羅賜死，但尚

有長平、昭仁兩公主，（一槌）為免賊兵污辱，萬不能留

在人間⑧

⑳「坤寧」指「坤寧宮」，在北京紫禁城「坤寧門」內的「交泰殿」後面，為皇后居住的宮室。

㉑「砌」是「台階」；「花落」比喻女子之死。整句描寫後宮女子傷亡，以致台階上血痕斑斑。

㉒山名，在北京「神武門」外，也稱為「景山」、「萬歲山」。

㉓「大慶壽寺」又稱「慶壽寺」，俗稱「雙塔寺」，位於北京市西城區西長安街，現已無存。

㉔明洪武二十六年（一三九三年），為防禦蒙古入侵，設立宣府左、右、前三衛，管轄範圍相當於今河北省張家口市宣化區。明末李自成軍隊從太原繞道，由宣府三衛直取京師。「宣府門」大概位於宣府三衛的治地。

㉕本指土神和穀神，見《書經．太甲上》。因「社稷」為帝王所祭拜，後用來泛稱「國家」。

㉖始建於明朝永樂十八年（一四二〇年）；一出「西華門」，便正對着皇家園林「西苑」。

粵劇術語

沉腔滾花

梆子滾花的一種句式，簡稱「沉花」，常以「哎吔吔」或「恨恨恨」開始，用以表達沉痛的情緒。

「沉花」多屬下句，在這裏加入，令板腔類唱腔重複了一個下句，屬變格。

（重一槌，世顯拋紗帽介，叩叩鼓，跪步埋御座介，哭叫介，口鼓）

岳皇、岳皇，帝統應要存貞，公主年方十五，何況經已配臣為妻，臣當盡責護花，何必令佢收場慘淡呢。

（重一槌，崇禎拍案介，口鼓）噎，就因為佢係掌上明珠，更不願淪於賊手，其母經已貞忠盡節，（介）為女者，亦何忍獨生 8（沉痛悲咽介，白）傳……傳……傳長……平……

（世顯慘叫白）慢。（撞點頭，唱爽速 反線中板）一聞公主賜紅羅，天下斷腸 ㉖ 誰似我，飄飄鸞鳳帶 ㉗，盡變喚魂幡 ㉘ 8 無常此刻降乾清，傳語一聲喚長平，駙馬未乘龍，帝女先罹難。常言死別總難逃，最慘香夭年十五，昨宵樓台鳳，今夕艷屍橫 8 賊寇難污帝女香，我已榮封駙馬郎，

註 釋

㉖ 比喻悲傷到了極點。

㉗ 「鸞鳳」比喻夫妻，「鸞鳳帶」指用於婚禮的綵帶。

㉘ 指「白幡」，是一種狹長的白色旗子。在喪禮行列中，「白幡」排列在靈柩前，上面寫着死者的職銜和姓名，作為引導。也稱「引路幡」。

粵劇術語

撞點頭

鑼鼓點的一種，是「撞點」鑼鼓的開首一節，用作中板類唱腔的引子。

爽速

在速度上，介乎慢速與中速之間。

反線中板

粵劇唱腔中一種板腔曲式，用一板一叮和「反線」調式。

公主是吾妻，生死同憂患。千拜百拜拜岳皇，瀝血陳情

金階上，且容我攜鳳，上華山㉙8（催快，轉唱七字清中板）

骨肉親情難丟淡。香銷難以喚魂還8掌上明珠難毀爛。

抽刀猶怕斷情難8（直轉唱滾花）既是嬌生慣養十五年，

（一槌）何忍三尺紅羅毀盡恩千萬。（拉腔、密鼓擂托介）

（重一槌、叨叨鼓，崇禎內心悲痛介）

（二宮娥，拈紅羅，食住叨叨鼓，分邊上介，至御座前掩門介，跪

下、呈上紅羅介）

（重一槌、慢的的，崇禎逐宮娥下介，啾咽㉚介，包重一槌，頹然躓椅介）

（重一槌、先鋒查，崇禎開位、執世顯介，白）　駙馬。

（世顯哭應白）　岳皇。

（崇禎沉痛白）　周世顯。

《帝女花》全劇本：第二場《香劫》　108

㉙ 沿用「蕭史、弄玉」的典故：蕭史原住在「華山」。

㉚ 「啾」是細碎、淒厲的叫聲，多疊字作「啾啾」。「咽」是悲淒滯塞的聲音。「啾咽」並非慣用的詞。

粵劇術語

掩門

身段程式的一種，可由單一演員或一對演員同時使用。使用的演員朝着對戲演員自轉一圈。

包重一槌

用「重一槌」鑼鼓襯托，與下面「躓椅」的身段動作同步。

躓椅、躓地

意指劇中人下意識或失措地跌坐在椅子或地上。

（世顯愕然、哭得更慘介，應白）主⋯⋯上。

（崇禎唱禿頭滾花）你⋯⋯你⋯⋯你，你莫怨孤皇心太狠，（一槌，悲咽介）只好怨你書生無力護紅顏8（憤然介）你既無千斤力，（一槌）枉有萬縷情，（一槌）恩不斷時還須斬。（喝白）人來，將他差了下庭。

（二御監拈御棍，將世顯又出雜邊台口介）

（世顯抱柱而哭介，狂叫白）主上、主上。（唱快滾花）書生縱短還魂力，尚可瘋狂把柱攀8但求乞見鳳來儀，俯伏哀哀求聖鑒。（俯伏台口、號哭、叩頭不止介）

（一槌，崇禎搖頭嘆息、揮手令兩御監退下介，沉痛白）內侍臣，傳長平公主。（黯然埋位介）

（承恩台口傳旨介，悲咽白）聖上有旨，傳長平公主上殿。

（長平衣邊上介，台口唱滾花）妝台碎了菱花鏡**㉛**，只緣戰鼓叩

窗欄**㉛**。忽聞宣召上乾清，倉卒未能把雲鬢挽。（入叩見

介，白）拜見父皇。

（崇禎沉痛白）平身。

（長平白）謝父皇。（介）父皇將臣兒宣上乾清，有何訓諭。

（重一槌，崇禎悲咽白）長平，孤……（欲語不能、拍案嘆息介）

（慢的的，長平愕然、逐步褪後介，偷眼望各人神色介，唱快中板）

舒鳳眼，左右盡愁顏**㉛**。父皇擊案緣何嘆。世顯雙瞳有

淚啣**㉛**。周將軍俯首無威猛。白髮唏嘘暗呢喃**㉜**。十二

註 釋

㉛ 鏡背雕鏤着菱花的鏡子。

㉜ 低聲並不斷地說話。

宮娥低聲喊。盡都是玉腮紅淚粉脂殘⁸憂國心難平賊患。也難端賴女雲鬟㉝⁸（直轉唱滾花）再問父皇，難忍慢。（哀怨譜子托白）父皇宣召臣兒，有何訓諭。（譜子繼續）

（崇禎悲咽口鼓）長平，你雖然身為金枝玉葉，但可惜生在帝王之家，（包一槌）我想將你，你……唉，你不如去問駙馬，便可明瞭一旦。

（一槌，長平驚羞交集介，托白）哦，駙馬……（含羞食住譜子、行埋世顯之前介，細聲問白）駙馬爺，你岳皇宣召長平，有何訓諭。

（重一槌，世顯定眼望長平，慢的的，悲咽口鼓）公主，語云：

「親莫親於父女，愛莫愛於夫婦」，為父者尚不忍直言其

痛，為夫者更覺開口艱難 8 （啾咽介）

註　釋

㉝ 盤捲如雲的秀髮，引申指「女子」。

粵劇術語

譜子托白

用小曲、牌子旋律伴奏的一段說白，通常獨立於唱段之外。「托白」與「浪裏白」的效果相似，但前者是獨立的說白段落，後者夾於唱段之間。

包一槌

即「齊槌」。見第一場中的「一槌」條。

食住譜子

緊密地配合小曲、牌子旋律的起伏和節奏。

（重一槌、快的的，長平走近寶倫介，口鼓）周將軍，（着急介）

到底君皇宣召哀家有何訓諭，父不忍向女言，夫不忍向妻說，可想內容淒慘。

（一槌，寶倫悲咽口鼓）公主，君臣、父子、夫婦、兄弟、朋友俱屬五倫㉞之內，你父不忍時夫不忍，請恕我未開言已淚汍瀾㉟⑧（仰天長哭一聲介）

（重一槌、先鋒查，長平撲向周鍾介，口鼓）老卿家，所謂禍福天降，不能趨避，不言其慘，其情更慘，老卿家你何苦要我斷腸猜度呢，生就生，死就死，最難堪者，就係流淚眼看流淚眼。

（長平從問世顯起至問周鍾止，一步比一步緊介㊱

（周鍾喊介，口鼓）公主，你母后與袁妃經已死去，（一槌）而

家龍案上有紅羅三尺，已經輪到公主你受用，（一槌）望

公主與駙馬爺敍過夫妻情義，（介）再向君皇請死投環⑧

（重一槌，長平、世顯分邊蹟地介，絞紗介，叻叻鼓）

註　釋

㉞ 古代指君臣、父子、兄弟、夫妻、朋友五種倫理體系。

㉟ 流淚、哭泣的樣子。

㊱ 原文是「【長平】從問世顯起至問周鍾止，一步比一步緊，便可有意想不到的氣氛」。——校訂註釋

粵劇術語

快的的

鑼鼓點的一種，用作襯托演員沉思、猶疑等反應。速度稍慢的叫「慢的的」。

絞紗

演員在地上滾動的一種程式，用作表達痛苦、激憤的情緒。

（崇禎食住叩叩鼓，開位、台口坐下介）

（長平、世顯跪步埋崇禎介，崇禎撫摸長平介）

（長平抱帝膝痛哭介，唱〔嘆板〕）我十五年來承父愛，一死酬親也

何難8 願來生重續父女情，彌補今生情太暫。（喊介，

嘆板序托介，〔浪裏白〕）父皇、父皇，臣女雖不幸生落帝皇

之家，但猶幸得為崇禎之女，（介）自古道君要臣死，只

憑一諭，父要子亡，只憑一語，父皇欲賜紅羅，反覆不

能傳諸金口，可見愛女情深，駙馬不能轉達其情，可見

愛妻情切，（介）父皇，臣女年雖十五，經已飽嘗父愛，

更難得夫寵新承，雖死亦無些微可怨，（介）（催快）望父

皇速賜紅羅，願死後九轉輪迴③，來世再托生為父皇之

女、駙馬之妻，於願足矣。（與崇禎相抱而哭介）

註釋

㊲ 「輪迴」是佛教用語，指未得解脫的眾生，由於業力的關係，永遠在六道內轉化不休。「九」比喻很多的次數，「轉」是循環變化。此外，「九轉」是道教用語，用於「九轉丹」，指經九次提煉而成的丹藥，服食後可以成仙。

粵劇術語

嘆板

粵劇唱腔中一種板腔曲式，屬散板，用作表達悲哀、怨恨的嘆息。按陳卓瑩指出，從行腔和結句音來看，「嘆板」應屬二黃系統；參考陳卓瑩：《陳卓瑩粵曲寫唱研究》（香港：懿津出版企劃有限公司，二〇一〇），頁二五一—二五三。也有學者認為「嘆板」既可用作梆子，也可用作二黃。

序

也稱「過序」，即過門旋律。有時，板面（一個唱段的旋律引子）也稱「序」，中間的旋律過門便稱「過序」。

浪裏白

也稱「序白」。在唱段中，用過門旋律（也稱「序」或「過序」）伴奏，夾在唱段中的說白，簡稱「浪白」，是取旋律高低如波浪之意。

（嘆板序托介）

（崇禎食住嘆板序，哭叫介，浪裏白）長平……徽妮 ³⁸……愛女。

（世顯唱嘆板）幾見親情鋤骨肉，事誠壯烈獨惜太凶橫 8。螻蟻浪裏白）岳皇、岳皇，望岳皇體念上天有好生之德，何必將公主處死於斷腸時候呢岳皇。（譜子托介，世顯與長平分邊牽帝衣介，一個請死介，一個求放過公主介）

（擂戰鼓介）

（重一槌，崇禎白）罷了。（唱滾花）老卿速傳疏解令，（一槌）少卿速去鎖宮環 8。

（開邊，周鍾、寶倫分下介）

（崇禎唱滾花）女呀，我狠心為保你玉晶瑩，（一槌）拋下紅羅

貪生 ³⁹ 是常情，死別相看情更慘。（喊介，嘆板序托介，

代作勾魂棒❹。（拋紅羅、暈倒介）

（承恩扶崇禎埋位、替其卸下蟒袍介）

註釋

❸ 黃韻珊《帝女花》把長平公主的閨名作「徽姃」；「姃」粵音【綽】、【速】或【俗】。按史料載，「徽姃」（另説「徽媞」）原是明光宗（一五八二—一六二〇）的女兒「樂安公主」的閨名，長平公主（一六二八—一六四六）的閨名是「嬽姃」，配駙馬「周顯」；參閱網上「維基百科」。唐滌生把長平名作「徽妮」，原因待考；本書沿用「徽妮」。——校訂註釋

❹ 是諺語「螻蟻尚且貪生」的轉語，比喻一個人要愛惜生命。

❺ 「勾魂」即勾取靈魂；棒是勾魂的工具。

（重一槌，長平與世顯雙扎架介；叻叻鼓，長平對紅羅作驚心關目；

慢的的，拈起紅羅，台口慘然白）母后呀。（欲下介、回頭介）

（世顯衝前一步，拈起紅羅一端，喊介，白）公主。（啾咽介，起

唱小曲《撲仙令》）相顧斷柔腸，痛別離淚滿宮衫，慘過

玉環❹，方信別離難。妻你能盡節，夫那得復再偷生。

痛哭一番，牽衣再復攀。（哭叫白）（起《紅樓夢斷》小曲引

子，浪裏白）徽妮、徽妮，開講都有話，執手生離易，相

看死別難呀公主。

（長平悲咽介，唱小曲《紅樓夢斷》）宮紗三尺了一生，夫婿喚奴

還。唉，你再莫牽鴛鴦帶，痛哭悲喊。（浪白）唉，駙馬，

生離重有十里長亭❹可送，死別更無陰陽河界可紋❹，

駙馬你唔好送我叻，你扯罷啦，保重呀駙馬。

（世顯悲咽介，接唱）泣訴蒼天，癡心可鑒，難忘誓約，合抱樹兩投環。

註釋

㊶ 唐代玄宗皇帝（六八五—七六二）的愛妃楊貴妃（七一九—七五六）的小字。

㊷ 泛指送別的地方。古時於路旁，每十里設一長亭，五里設一短亭，供行人憩息。因此，近城的十里長亭常為人們送別的地方。

㊸ 意指人間和陰間的分界處並無一個像「十里長亭」般的地方可供人話別。「陰陽」即人間和陰間。

粵劇術語

扎架、雙扎架

也稱「亮相」。演員在鑼鼓點襯托下，作瞬刻停頓，正面或側面朝向觀眾，以吸引注意，作為一個新片段的開始。一對演員同做時叫「雙扎架」。

關目

演員頭部不動，雙眼左右移動，表達靈機一觸、會意、有所顧忌、思索，或向其他劇中人示意（俗稱「打眼色」）等。

（長平浪白）駙馬、駙馬，夫婦雖有同生之年，幾曾見有共死之日，我更不願死在駙馬面前，添駙馬日後無窮之恨，望你緊記清明一炷香，哀家就感同身受叻。

（世顯拖住紅羅介，接唱）莫閉墓門，莫拒我殉難。在泉下設筵，度過花燭一晚。

（擂戰鼓介）

（長平催快接唱）聽鼓角喧天，火勢瀰漫。將軍拋盔甲，文官相泣嘆。國事經了，那願再生。含淚告別，（一槌，與世顯雙扎架介，世顯跪下介）勸駙馬休喊。（一槌，拖紅羅介，世顯跪下介）

叻叻鼓，衝向衣邊介）

（世顯緊執紅羅、單膝跪步介）

（先鋒查，長平三拖紅羅介，包重一槌、慢的的，逐世顯、啾咽介，

（白）唉，駙馬爺。（俯擁世顯痛哭介）

（世顯白）公主。

（擂戰鼓，內場嗝呵、喊殺聲介）

（叻叻鼓，周鍾、寶倫食住分邊復上介）

（崇禎食住戰鼓聲驚醒介，白）公主可曾氣絕。

（周鍾白）啟稟主上，公主尚在御階，與駙馬依依惜別，未曾死去。

（重一槌、先鋒查，崇禎開位介，執長平、悲憤交集介，快口鼓）

皇兒❹，閻王❺注定你三更死，例不留人到五更，莫不是你為保兒女柔情，甘喪公主儀範。

（長平快口鼓）父皇，君要臣死，臣不死是為不忠，父要女亡，女不亡是為不孝，怎奈駙馬緊執紅羅不放，令我傷心魂斷糾纏間❽。

（先鋒查，崇禎大怒、執世顯介，一腳打世顯，世顯掩門、蹟地介，快口鼓）世顯，公主生不能為駙馬妻，最多佢死後碑文，任得你如何編撰。

（世顯快口鼓）岳皇，公主尚有殉國之心，駙馬寧無從死之義，乞再賜紅羅三尺，與公主合抱投環❽。

（擂長戰鼓，混雜內場喊殺聲介）

（文武官爭相卸入，十二宮娥魚貫地奔向衣邊介，入場介）

（崇禎頓足介，唱快中板）**樹倒猢猻現奴顏8 將軍速去平賊患。**

註　釋

❹❹ 原文是「平兒」。按「長平」是公主的封號，崇禎稱她「平兒」並不合理；今據《辛苦種成花錦繡》頁八六校訂。——校訂註釋

❹❺ 即「閻羅王」，是地獄中的鬼王，為梵語 Yama 的音譯。在佛經中，他既是地獄的審判者，同時也承受地獄的燒炙、毒痛之苦。

粵劇術語

開位

從原來坐下的位置站起來、走出來。

卸入

演員在沒有鑼鼓點的襯托下入場。沒有鑼鼓點襯托的上場叫「卸上」。卸上、卸入象徵不為其他劇中人物察覺。

（以後不斷托內場喊殺聲，並斷續戰鼓聲）

（寶倫白）遵命。（叩叩鼓，雜邊衝下介）

（崇禎在寶倫臨下時，拔去寶倫腰間掛劍，唱快中板）**紅羅三尺斷**

情難 8 欲待成全揮劍斬。（先鋒查，三殺長平介）

（世顯食住先鋒查、三攔介）

（周鍾拉住世顯手，下介）

（快先鋒查，崇禎三次劍劈長平介）

（長平一閃、兩閃、三閃介）

（叩叩鼓，昭仁散髮、面搽油、血衣，食住從衣邊上，一碰崇禎介）

（崇禎一劍劈在昭仁膊上介）

（昭仁絞紗、露紫標、起身哭叫介，白）**哎吔，父皇。**

（崇禎再向昭仁背門用力一劍劈落介）

（昭仁再蹟地、絞紗，渾身鮮血）

（先鋒查，長平撲埋、跪擁昭仁介，狂哭白）

（昭仁慘叫白）家姐、家姐，父皇要殺我、（一槌）父皇要殺我，

托白）家姐、家姐，你快啲走啦。（切齒痛恨介，起最幽怨譜子，

家姐，世上虎豹豺狼，亦不反噬其親，枉父皇是

血衣

傳統粵劇戲台上製造身染鮮血效果的特別裝置，又稱「紫標衣」。據資深演員阮兆輝指出，演員把「血包」藏在手掌或戲服的水袖裏，在需要時壓破「血包」，以製造流血效果。演出前，後台的「神箱工友」先把花紅粉混和蜜糖，再把道具血裝在「臘腸衣」裏，便成血包。有需要時，演員也可以把包包放在口裏以製造吐血的效果。使用蜜糖，是基於它的味道、濃度和容易洗掉。

紫標

象徵血跡的舞台效果。

一代明君，竟以手刃其女。（哀號呼痛介，譜子托介）

（重一槌、慢的的，崇禎按劍、啾咽介）

（昭仁死介）

（長平伏屍狂哭介，〔哭相思〕）

（重一槌、慢的的，崇禎唱滾花）洪武開基❹被崇禎散，正是毀

家難以謝江山❽昭仁❹你先行上望鄉台❹，（一槌）且抹

淚痕迎父返。（痛哭介）

（擂戰鼓，內場喊殺聲逼近介）

（崇禎追殺長平介）

（先鋒查，崇禎執長平介，唱快七字滾花）不留帝女在塵寰❹❽

嬌兒莫怨我心腸硬。（〔雁兒落〕，殺長平介）

（〔雁兒落〕，擂戰鼓及內場喊殺聲）

（十二宮娥，俱散髮血衣，食住《雁兒落》在底景分邊上，或跳御

溝，或撞柱，或操刀自刃，露紫標介）❺⓪

（崇禎食住《雁兒落》，一劍從長平左頰批落左臂介）

（長平躓地，左臂露紫標介）

❹⓺ 「洪武」是明朝開國皇帝太祖（一三六八——一三九八在位）的年號。「開基」指創立基業。

❹⓻ 原文為「昭兒」；今據《辛苦種成花錦繡》頁八六校訂。——校訂註釋

❹⓼ 相傳冥界中的看台。死者的靈魂登臨眺望，可以看到他陽世家中的情狀。

❹⓽ 佛家稱人間為「塵寰」。

❺⓪ 流經御苑的溝渠。

哭相思

也作「哭雙思」，是表達哀哭的唱腔曲式，只用一句，屬於雜曲體系；曲詞大致是「呀，罷了昭仁妹呀」。

《雁兒落》

牌子名，據說來自崑曲，由嗩吶奏出，常用作象徵死亡。

（行雷閃電介）

（崇禎按劍喘氣介）

（長平傷臂、未死、哀叫介，白）父皇、父皇。（口鼓）一劍唔

死得㗎，望你再加一劍，免我痛成咁慘。（哭叫「父皇」、

躝埋帝前介）

（重一槌、先鋒查，崇禎執長平，三殺不下介，口鼓）皇兒，縱使

你父皇練得心如鐵石，都已經舉劍艱難 8

（長平淒聲尖叫介，口鼓）父皇、父皇，若果你不能再揮劍成

全，就枉費你對我一生痛愛吶，父皇、父皇，你咬實牙

關用⋯⋯用⋯⋯用力斬啦。

（先鋒查，崇禎執長平介，口鼓）女呀，望你撐開生死路，早入

鬼門關 8 （甩開長平介，長平掩門介，崇禎用劍柄一碰長平介）

（長平跌於正面平台級之旁、昏絕介）

（崇禎以為經已劈死長平，一直撲埋衣邊角御座介）

（承恩雜邊上，埋帝前，白）主上。

（重一槌，崇禎回頭喝白）何事。

（承恩口鼓）主上，李闖已經從奉天門[51]一直殺到入嚟慈壽

宮[52]叻，四處派人找尋帝后蹤跡，來勢非常兇猛。

（崇禎口鼓）哦，承恩，孤皇要登高山、謝民愛，你快些隨我

上煤山[8]。

（承恩扶崇禎，雜邊下介）

（行雷閃電、擂戰鼓介）

（周鍾雜邊上介，狂叫「主上」；見屍骸纍纍，不禁大驚，欲竄下介；被長平絆倒，躓地介；起身介，覺長平尚未絕氣，連隨拉下柱上之帳幔，捲住長平，抱長平下介）

（急急鋒，世顯雜邊奔撲上介，狂叫「公主」；見屍骸纍纍，四處奔撲認屍介）

（行雷閃電介）

（伏在紅欄上之宮女，呻吟一聲，跌於地上介）

（世顯扶住宮女介，台口口鼓）**宮娥姐姐，何以遍地屍骸，偏偏不見長平公主呢，莫非公主顏容，亦慘被帝皇毀爛。**

（宮女悲咽口鼓）**駙馬爺，周老大人 ⑤ 經已抱公主遺骸，以錦茵 ⑥ 覆體，衝出風雨之間 8**（死介）

（擂戰鼓介）

（世顯唱滾花）歷千辛，和萬劫，也要乞取屍還 8 （衝下介）

落幕

粵劇術語

急急鋒

也作「急急風」，鑼鼓點的一種，用作演員急步上場。

第三場

《乞屍》

場景：桃苑

佈景說明：正面、靠近衣邊是紅牆翠瓦之桃苑門口，雜邊搭高平台，上設小樓，由內場上落；小樓與桃苑之間，隔一小巷，小巷口有大桃花一棵；衣邊、雜邊台口俱為曲欄、花、樹；衣邊放橫石枱，上擺酒具。

起幕

（牌子頭）

（牌子一句作上句）

（張千企幕，佈置酒具介）

（寶倫上介，唱二黃長句慢板）　白雪飄飄灞岸[1]東，飛絮故將斜

註釋

❶ 意即「灞水之岸」。元末明初谷子敬的雜劇《呂洞賓三度城南柳》第二折有「白雪飄飄灞岸東，飛絮將斜陽弄」句，相信是唐滌生靈感的來源。然而，灞水在長安，不在北京。

粵劇術語

內場

即後台及從後台連接到外場的通道；這通道也即「虎度門」。

二黃長句慢板

俗稱「長二黃」，粵劇唱腔中一種板腔曲式，用「一板三叮」；每句由起式、正文和煞尾組成。如前所說，由於「士工」是粵劇的預設調式，士工慢板簡稱「慢板」，而二黃慢板簡稱「二黃」。這段二黃慢板由兩句組成，第一句是長句，第二句（由「酒入愁腸」開始）是八字句。

陽弄，劫餘城外血，疑是落花紅，萬貫家財，皆斷送，繁華夢斷，急煞了白頭翁，舊夢難回，求新寵，遙望西來霸主，識時務，方是英雄8 酒入愁腸，又把靈機，轉動。（坐下自斟自飲介，白）唉，敗軍之將，棄甲還鄉，除咗日飲千盅，萬事不堪回首，（飲介）自從長平公主由我阿爹覆以錦茵，抱歸桃苑，五日來悉心調治，公主傷勢新癒，與二妹瑞蘭養靜在小樓之上，唔，我何不借重帝女，獻媚新朝，不難博得高官厚祿嘕。（飲介）

（周鍾無精打彩、雜邊欄杆外上介，台口介，唱滾花）辛苦種成花錦繡，轉眼繁榮一掃空8 連綿十里盡屍骸，嘆一句富貴難圓三代夢。（入見寶倫飲酒，不滿介，白）唏。

（寶倫狂飲，不理會介）

（瑞蘭扶住長平、長平被斬傷的左手仍軟弱無力，卸上小樓介）

（周鍾怒介，口鼓）阿倫，我哋乜野富貴繁榮，已經被一場風雨掃晒去叻，你日又飲，夜又飲，會唔會念吓老人心痛㗎。

（寶倫口鼓）阿爹，孩兒不是借酒消愁，乃是借酒把靈機啟發，一個人只要因風駛悝，榮華富貴仍在掌握中 8。

（長平聽到介，作強烈反應介）

（重一槌，周鍾笑介，故作神秘❷介，口鼓）阿倫，你係唔係想投靠李自成呀，（一槌）嘻嘻，我熟讀聖人書，所謂臆測能屢中。

註釋

❷ 原文是「神秘一點」。——校訂註釋

（寶倫口鼓）唏，李自成驕兵，勢難久享，太子曾經被擄，清霸主揮軍直進，可能旦夕稱雄[8]

（長平大驚，與瑞蘭從小樓卸下，在小巷復上介，匿藏於桃花樹後介，偷聽介）

（重一槌、慢的的，周鍾口鼓）阿倫，清霸主雖然可以旦夕稱皇，唯是我哋苦無晉身之計，何況我哋又無珠寶黃金，能供進貢。

（寶倫口鼓）阿爹，沈昌齡❸與我是忘年之交，更是生平知己，佢早已暗投清主，而家留在皇城，不過暗通消息而已，阿爹，想投清易如反掌，咽一位前朝公主，才是無價寶，（一槌）十萬黃金是廢銅咋[8]

（重一槌、快的的，長平幾乎嚇暈，瑞蘭扶住介）

（周鍾食住重一槌，快的的，關目介、執寶倫台口介，快白欖）前

朝一朵帝女花。

（寶倫白欖）此時價值千斤重。

（周鍾白欖）佢纖纖弱質冇作為。

（寶倫白欖）霸主得之有大用。

（周鍾白欖）莫非借她作正義旗。

（寶倫白欖）箇中玄妙誰能懂。

（周鍾白欖）唉，賣之誠恐負舊朝。

（寶倫白欖）不賣如何有新祿俸。（包重一槌）

（周鍾點頭介，唱滾花）我哋茶飯三餐無百味，帝女還應再從

❸ 註釋

「沈昌齡」一名未見於任何典籍，相信是虛構人物。

龍 8 不是忘恩是報恩，事關小樓一角難棲鳳。

（寶倫唱滾花）父子入城暗把昌齡訪，趁此天昏地暗雪溶溶 8
不如打轎入皇城，為怕馬蹄積雪擁。（喝白）打轎。

（張千喝白）打轎。

（棚頂落雪花介）

（轎伕分邊上介，周鍾、寶倫打轎下介，張千隨下介）

（長平拉瑞蘭台口介，悲咽口鼓）瑞蘭，我感激你慰貼之恩，更
感激你待我情如姊妹，我望你借我三尺紅綾，等我完成
未完責任，瑞蘭，試問前朝帝女，何堪供你父兄作買官
之用呢。（痛哭介）

（瑞蘭亦悲憤介，口鼓）公主，我不值兄長所為，更不值我爹爹
盲從附會，公主，難得你五日復生，又何必一朝重死，

《帝女花》全劇本：第三場《乞屍》　140

我阿哥咁做法，真係神鬼難容8

（長平急介，口鼓）瑞蘭、瑞蘭，我唔死又點得呢，父要女亡，女不亡已為不孝，我悔恨當時不死於乾清，今日再作囚籠之鳳。（先鋒查，欲撞樹而死介）

（瑞蘭食住先鋒查，拉住長平介，悲咽口鼓）公主、公主，我瑞蘭決不讓父兄將你無情出賣，你畀啲時間我想吓啦，如果真係想唔通嘅，我都寧願以死相從8（二人糾纏介）

粵劇術語

棚頂

［棚頂］意思是戲院或戲棚的頂部，實際上是指戲台演區的上面。「棚頂落雪花介」是指示負責佈景的工作人員爬到戲院或戲棚演區的上面，撒下白色紙碎或棉花，以製造落雪的效果。

（銀鈴食住此介口，帶老道姑從桃苑上介）

（長平、瑞蘭見老道姑介，連隨轉回莊重介）

（銀鈴白）二小姐，維摩庵❹個師太搵你呀，我都攔住道門嘅叻，點知畀佢撞咗入嚟，佢話二小姐你係佢庵堂嘅長年施主，熟不拘禮嗰。

（長平連隨掩面迴避介）

（老道姑悲咽口鼓）瑞蘭二小姐，因為賊兵入城嘅時候，阿慧清道姑慘被驚嚇成病，今朝早已經死咗叻，所以我抬埋佢嘅屍骸到你橫門，求二小姐你施捨一筆錢作殮葬之用啫。（喊介）

（重一槌、慢的的，長平計從心起，拉瑞蘭台口介，細聲口鼓）瑞蘭，你能否懂得用換柱偷樑❺之計，（介）不若就移花接

木❻，我但求身脫囚籠 8 銀鈴，你番入去先。

（瑞蘭愕然而醒，徐徐點頭介，白）

（銀鈴卸下介）

註釋

❹ 「維摩」是維摩詰的簡稱，是與佛祖釋迦牟尼（前五六六—前四八六）同期修行者。「維摩庵」一名未見於任何典籍，相信是虛構的地方。

❺ 成語，常作「偷樑換柱」，比喻暗中改變事物的內容、性質。

❻ 將一種花木的枝條接到別種花木上。本為栽植花木的方法。後比喻暗中使用手段，更換人或事物，以欺騙他人。

粵劇術語

介口

劇本中對演員的提示，包括唱、做、唸、打各方面，通常寫在括號之內；劇本對佈景、燈光等舞台效果的提示也稱「介口」，例如上述「棚頂」一條的「棚頂落雪花介」。如在第一場的註釋所說，「介」是演員動作及舞台效果的統稱。

（瑞蘭白）師太，維摩庵是誰人所建。

（老道姑合什❼介，白）二小姐，維摩庵是前朝周皇后所建……

可憐周皇后在城破之日……已經……。（哭泣介）

（一槌，瑞蘭正容介，白）師太，前朝周皇后之女長平公主在

此，（一槌）倘公主有危難之處，師太你能否方便。

（老道姑向長平下跪介，悲咽白）貧道叩見公主……願粉身報皇

后恩德。

（長平悲咽白）師太。（唱滾花）泉台未啟思親路，罰我人間再

飄蓬8 欲向觀音借避彩蓮花，免在紅塵受天播弄。（扶

起老道姑介）

（老道姑大驚、搖手介，白）公主是玉葉金枝，怎能削髮在庵堂

受苦……。

（瑞蘭拉老道姑一旁，細聲白）師太……公主今日有難臨門，我

想……。（向老道姑咬耳介）

（老道姑一路聽、一路點頭答應介）

（長平在旁掩面、啾咽介）

（瑞蘭向公主下跪介，悲咽口鼓）公主，你而家共慧清掉換衣

飾，之後我會將屍首毀容，公主，你記住，維摩庵後十

註釋

❼ 也作「合十」，是一種佛教禮節；把兩掌十指在胸前相合，表示尊敬。

粵劇術語

咬耳

即「耳語」，指某演員在另一個演員耳邊，象徵地低聲說話。

里外有一間紫玉山房❽，是我亡母以前養靜之所，我自會隱居山房，將你暗中侍奉。

（長平感激介，口鼓）瑞蘭，我願以金蘭八拜之盟❾，報答你今時情義，除你之外，我再不願與俗世人間有相逢❽。（向瑞蘭下跪、相對哭介）

（長平、瑞蘭、老道姑同下介）

（張千、轎伕、周鍾、寶倫打轎上介；周鍾、寶倫落轎介，轎伕分邊下介）

（周鍾台口唱滾花）並非有心忘先帝，一來為弟子，二者為神功❿❽ 三言兩語扭乾坤，一諾攀回金粉夢。

（寶倫台口唱滾花）昌齡縱肯傳消息，也須一頭半月始能通❽ 繁華有夢可垂成，莫洩玄機驚彩鳳。

（張千台口瞄眼眮介）

（寶倫又向周鍾咬耳朵，二人全神密談介）

（周鍾、寶倫埋石枱、石凳介，父子舉杯預祝介）

註　釋

❽「山房」是山中的屋舍。「紫玉」是紫色寶玉，是古代祥瑞之物。「紫玉」也是傳說中春秋時吳王夫差（約前五二八—前四七三）小女的名字，是成語「紫玉成煙」故事中的主人翁。後人用「紫玉」指多情少女，亦用為「女子早逝」的典故。「紫玉山房」之名，未見典籍記載，相信是虛構的地方。

❾「金蘭」見《易經·繫辭上》：「二人同心，其利斷金；同心之言，其臭如蘭」，形容友情深厚，相交契合。其後，南朝宋代的劉義慶（四〇三—四四四）在《世說新語·賢媛》中，有「山公與嵇、阮一面，契若金蘭」，引申指「結拜兄弟、姊妹」。「八拜」是古時兒女對父執輩行的「八拜禮」；朋友若相交親密、如同手足，經過約定，互視對方父執如同自己的親人，即可稱為「八拜之交」。「盟」指立約起誓。「金蘭八拜之盟」意即「結拜成為姊妹的盟誓」。

❿粵語熟語，一般作「一為神功，二為弟子」。意即既為「公」（神功），也為「私」（弟子）。這裏因「功」字入韻，故移到句末。

147　帝女花讀本

（叻叻鼓，瑞蘭一路狂哭、手拈血書一紙、從桃苑門上介，先鋒查，拉周鍾介，口鼓）哎吔阿爹，長平公主已經毀容自殺於經

堂⓫之上叻，（指着小樓介）佢重留下一紙血書，寫得非

常沉痛。（包重一槌）

（寶倫食住重一槌，愕然躓椅介）

（周鍾食住重一槌，大驚、搶血書介，讀介，口鼓）驚聞樓下語，

屍橫血泊中，望屍沉江海，存貞自毀容。（白）徽妮絕

筆。（慢的的，嗚咽白）唉，呢個夢都未發得成，就醒晒

叻。（先鋒查，瘋狂撲入桃苑查看介）

（寶倫食住先鋒查，執瑞蘭台口介，口鼓）瑞蘭，你負責公主嘅

安危，何以又會畀公主自殺於經堂得咁大懵㗎。

（瑞蘭悲憤、發火唾寶倫介，口鼓）吐，公主係畀我最冇良心嘅

（慢啞相思，周鍾從桃苑上介，垂頭喪氣介，嗚咽介，譜子托白）

（掩面痛哭介）

就匿埋喺小巷裏便叻，不過暫借桃花一樹作屏風啫 8

父兄害死嘅，（一槌）你哋正話喺樓前密語嘅時候，佢早

註　釋

⑪ 藏經、誦經的地方。

粵劇術語

唾

即「吐唾沫」，表示對某人的鄙視；在舞台上，演員常說「我呸」或「吐」來表達。

啞相思

也作「啞雙思」，是表達哀哭的唱腔曲式，只用一句。有曲詞的是「哭相思」，沒有曲詞而只用動作的是「啞相思」，均屬於「雜曲」體系。

唉，一面、一身都係血，我都唔忍心再睇叻，張千，你快啲入去命心腹家丁，將公主屍骸裹以綾羅，以石墜沉江底罷啦。

（張千驚慌介，白）老爺，我入去叫人做嘅咋，我自己唔敢郁手㗎，我呢兩日，日日都見過公主，我點忍心見佢死得咁慘呢。（嗚咽下介）

（雜邊內場嘈雜聲介）

（瑞蘭扮作哭得更慘介）

（王祥、壯家丁，分邊執住世顯，雜邊欄杆外衝上介；三搭箭，褪前褪後；{四鼓頭}，世顯被家丁推跌蹄地、扎架介；叻叻鼓，世顯被家丁拖住膝，單膝一路拖回雜邊台口介）

（世顯台口瘋狂介，唱快滾花）乞取艷屍尋周府，可憐十室九皆

空⑧賊兵塞斷帝皇城，十日⑫才離狼虎洞。（哭求白）

方便吓啦大哥，我要見周世伯呀⑬。

（張千食住此介口，從桃苑卸上介，向周鍾表示一切已辦妥介）

（周鍾心情不佳介，喝白）園外何人哭叫。

（王祥報白）　啟稟老爺，門外有瘋癲漢子，欲衝門而進，話要見周世伯嗎。

（周鍾喝白）　吓……放他進來。

（王祥放手，世顯衝入介）

（重一槌，周鍾大驚介，慢的的，退後介）

（世顯悲咽口鼓）　宗老伯❹，烽煙路阻，我今日至能夠搵到你，我相信公主嘅屍骸已經埋葬咗咏，宗老伯，望你指示香墳何處，我要取回桐棺❺，開墳掘塚。

（周鍾口鼓）　世顯你嚟遲咗咏，公主死咗咏，（一槌）生而復死，（一槌，台口介）我萬不能畀世人知道公主死因嘅，（一槌）生而復死，（介）唉，總之就死咗咏，你何必問底查蹤 8

（世顯口鼓）　宗老伯，當日我配婚之時，你都親耳聽見過先帝

對我淒涼嘅囑咐，佢話公主生不能為我妻，死後屍骸由

我一生把香煙供奉。（緊逼周鍾介）

（周鍾口鼓）唉，世顯，第二個死咗重有屍首可尋，公主死咗

已經不留痕跡，我唔係想違背先帝嘅囑咐，鬼叫你生來

福薄，着手成空咩[8]

（先鋒查，世顯執周鍾介，口鼓）宗老伯，照此情形看來，公主

果有回生之事，到底佢緣何又死，（一槌）葬在何方，（一

槌）你萬不能把玄機再弄。（緊逼周鍾介）

註釋

⑭ 「宗」意即「同姓」，故劇中周世顯稱周鍾作「宗老伯」。

⑮ 以桐木製成、厚僅三寸的棺材，比喻薄葬。

（周鍾被逼，無奈背場、將遺書撕了一半介，轉身介，口鼓）世顯，

經將佢屍骸葬落江海之中⑧（白）你睇吓啦。（介）

公主生不事二朝，死不留異地，我依照佢遺書十字，已

（先鋒查，世顯接遺書介；重一槌、慢的的，台口介，沉痛讀白）

望屍沉江海，存貞自毀容，徵妮絕筆。（痛哭介，唱長句

滾花）望屍沉江海，存貞自毀容，江海沉珠葬魚龍，此

後香火有情難供奉，招魂難以倩臨邛⑯，留將熱血無所

用，不如頸血，濺梧桐⑧離鸞有恨不能伸，但求一見泉

台鳳。（先鋒查，欲闖樹死介）

（寶倫、瑞蘭分邊攔住介）

（寶倫口鼓）周世顯，你殉情還殉情，何必死在桃苑之中，令

我父子受世人譏諷。

（瑞蘭口鼓）駙馬爺，你唔死得嘅，想先帝遺骸尚停放在茶

庵❶之內，倘若駙馬死去，更有誰哭祭呢，何況有情生

死能相會，無情對面不相逢。8

註釋

⓰「倩」是「請人幫忙、代勞」的意思。「臨邛」是縣名，位於四川省西部。唐代白居易《長恨歌》有「臨邛道士洪都客。能以精誠致魂魄」兩句：「臨邛」意謂「臨邛道士」：「倩臨邛」意即「請道士幫忙招魂」。「邛」音「窮」。

⓱「茶庵」或「茶亭」是古代建於路旁、為過路人提供茶水的佛寺、尼姑庵或草棚。

粵劇術語

背場
又稱「打背供」，演出方式與「台口」相近。

闖樹
意即衝向一棵大樹，並把頭撞向樹幹，以結束生命。

（重一槌、慢的的，世顯如癡似呆介，白）哦，倘若駙馬死去，

先帝在茶庵有誰哭祭⋯⋯。

（周鍾白）瑞蘭，你重同佢講咁多做乜嘢吖，張千、王祥，送

客。（暗中示意家丁驅逐世顯介）

（張千、王祥應命介，將世顯連哭帶喊推趕介，雜邊⑱下介）

（瑞蘭口鼓）阿爹，我唔想喺呢處住叻，我想搬去紫玉山房，

遠避紅塵，清廉自奉。

（張千趕世顯入場後，即復卸上介）

（周鍾晦氣介，喝口鼓）去啦，你一生脾氣都衰到無人同嘅。⑧

（張千悲咽口鼓）老爺，使唔使喺江邊燒番啲元寶蠟燭香呀，

公主生前就穿金戴銀，我怕佢死咗落陰間，一個錢都無

得用呀。

（周鍾晦氣介，白）燒啦，燒啦。（悲咽口鼓）唉，張千，老爺

無福就即是你哋無福啫，如果公主係未死嘅，（一槌）你

哋都可以穿金戴玉，掛紫穿紅⑧（嗚咽介）

（寶倫嘆息介，唱滾花）傷心碎了連城璧⑲，更無餘術可求封⑧

（同下介）

落幕

註釋

⑱ 原文為「衣邊下介」，今按一般演出時的做法，校訂為「雜邊下介」。然而，據資深演員阮兆輝指出，傳統粵劇演出的上、下場原則是「雜邊上、衣邊下」，故這裏周世顯從「衣邊」入場也不無道理。——校訂註釋

⑲ 「和氏璧」是古代著名的一塊美玉，相傳原為趙國所有，後來秦昭王（前三二五—前二五一）欲以十五座城與趙國交換，「和氏璧」遂得「連城璧」的美譽。詳見《史記・卷八一・廉頗、藺相如傳》。後比喻價值極高的物品。

《庵遇》

第四場

場景：維摩庵外、維摩庵內

佈景：開幕時，雜邊是維摩庵門口，莊嚴肅穆，快雪初晴，桃花三五，遠景皇城，衣邊殘橋積雪。轉景後，正面是觀音塑像，金童、玉女相伴，爐煙繞繞，肅穆處尚帶清淒景象。

起幕

（牌子頭）

（牌子一句）❶

（遠寺疏鐘，風聲凜烈，桃花片片飛介）

（長平道姑身、挽舊破竹籃、拈塵拂上介，起唱小曲《雪中燕》孤

清清，路靜靜。呢朵劫後帝女花，怎能受斜雪風淒勁。

┌──────┐
│ 註　釋 │
└──────┘

❶ 這句「牌子」不用作「上句」，是因下面「祭塔腔」後，有「反線二黃慢板」的「上句」；
否則連續兩句「上句」是不合規格的。──校訂註釋

┌──────────┐
│ 粵劇術語 │
└──────────┘

身

粵劇行內稱化裝和穿戴為「裝身」，「道姑身」即「道姑裝扮」的意思。

《雪中燕》

粵樂大師王粵生（一九一九──一九八九）在一九五七年特別為《帝女花》創作的小曲，特點是按唐滌生的曲詞構思旋律，並使用「士工」調弦，即把高胡空弦G、D作「士、工」。

滄桑一載裏，餐風雨續我殘餘命。鴛鴦劫後，此生更不復染傷春症。心好似月掛銀河靜，身好似夜鬼誰能認。劫後弄玉怕簫聲❷，説甚麼連理能同命。（直轉祭塔腔）唉，念國亡，父崩❸，母縊，妹夭，弟離，剩我借一死避世敲經。孰憐駙馬，空枉有誓盟訂。怕憶劫後情，誰願再認，只有飄飄落葉，伴殘命。一哭國土血尚腥，再哭父死，未得葬皇陵，奈何佛法難護庇，枉敲青罄。

（反線二黃慢板）哀帝女，念盡阿彌❹，難把國魂，喚醒。

（白）老姑姑已經在月前死去，呢個新來住持，未識帝女花飄，更未解憐香惜玉，當此快雪初晴，便命我把山柴拾取，唉。（詩白）正是不求樂昌圓破鏡❺。只憑魂夢哭皇陵。（黯然衣邊下介）

❷ 承接第二場《香劫》蕭史、弄玉典故，繼續以弄玉自況，說夫婦因禍劫而分離後，她會害怕接觸到任何讓她聯想起夫妻恩愛的事物，從而鋪墊她即將面對周世顯的出現。

❸ 古稱天子之死為「崩」。

❹ 「阿彌陀」原是「比丘」（即受「具足戒」之後的出家眾），後來成佛，稱「阿彌陀佛」。隨着「淨土宗」佛教在中國普及，「阿彌陀佛」成為最廣為人知的佛陀，以至「阿彌陀佛」四字成為一般中國佛教徒間之相互問候語。

❺ 典故出自唐代孟棨的《本事詩·情感》。據說，南朝陳朝的徐德言駙馬與妻樂昌公主於戰亂分散時各保存半塊鏡，作為他日相見的信物。其後二人果然因此得以相聚，並把兩片破鏡合為完整的鏡。後來，這典故用作比喻有情人失散或決裂後重新團圓和好。

祭塔腔

「反線二黃慢板」中的「專腔」，由於首見於名伶李雪芳的《仕林祭塔》，故名；屬於雜曲體系。

反線二黃慢板

粵劇唱腔中一種板腔曲式，用「一板三叮」。特點之一是長腔的運用，常用於哀怨、深情的表達。

（長平將入場時，世顯食住上介，唱梆子慢板）我飄零猶似斷蓬

船，慘淡更如無家犬，哭此日山河易主，痛先帝白練，

無情❻❽歌罷酒筵空，夢斷巫山鳳❼，雪膚花貌化遊魂，

玉砌珠簾，皆血影。幸有涕淚哭茶庵，愧無青塚祭芳

魂，落花已隨波浪去，不復有粉剩，脂零❽。（轉唱小曲

《寄生草》）冷冷雪蝶尋梅嶺❽，曲終弦斷，香銷劫後城。

此日紅閨❾有誰個、誰個悼崇禎。我燈昏夢醒，哭祭茶

亭。釵分玉碎，想殉身歸幽冥，帝后遺骸誰願領，碧血

積荒徑。（嘆息介）

（長平帶少許山柴❿、食住從殘橋上介，接唱《寄生草》）雪中燕已

是埋名和換姓，今生長願拜觀音掃銀瓶⓫。（並不看見世

顯、直入維摩庵並掩門介）

❻ 「白練」是白色的絹條。全句指對崇禎皇帝以白練自縊一事的哀痛。

❼ 戰國時楚懷王（約前三五五—前二九六）、襄王（前三二九—前二六三）並傳有遊高唐、夢見自己與巫山神女交歡的故事；見《文選·宋玉·高唐賦·序》、《文選·宋玉·神女賦·序》。後以「巫山」或「巫山夢」指男女歡好、交合。周世顯與長平剛取得夫婦名份，卻未及洞房便國破分離，可謂「巫山夢斷」。「巫山鳳」是比喻長平公主。

❽ 周世顯在雪中穿着斗篷，此處順勢用形象化的「雪蝶」來比喻自己。「雪蝶尋梅」可能是從「踏雪尋梅」轉化而來；「梅嶺」與崇禎自縊處「煤山」可能有一語相關的作用。從「尋」字可見周世顯曾到煤山去憑弔或尋找崇禎的遺骸。

❾ 史載崇禎皇帝自縊於煤山壽皇亭的紅閣。

❿ 原文是「長平經已取得少許山柴」。——校訂註釋

⓫ 相傳觀音像手持「玉淨瓶」；「銀」即白色。「掃銀瓶」意即「打掃觀音像」。

（世顯覺得道姑酷似公主，食住譜子，台口托白）咦，點解呢位道姑，咁似已死嘅長平公主呢，莫不是公主幽魂現眼。

（介）唔會嘅，若果係公主幽魂現眼，又點會道姑打扮，

（介）呀，莫不是公主假託天亡避世，尚在人間。（一槌，介）呀，我記得呐，想公主天亡之日，本是我殉愛之時，周家瑞蘭曾經有一句雙關說話，佢話「有緣生死能相會，無緣對面不相逢」，哦，莫非事有蹊蹺⑫，（介）待我叩門一問至得。（先鋒查、一槌）唔，呢處係青蓮界⑬、庵堂地，我還須稍存禮貌，不能造次。（故作斯文、上前敲門介，攝三吓小鑼介，白）師傅，開門。

（長平拈塵拂開門介，重一槌、慢的的、先鋒查，速掩門介）

（世顯白）何以佢閉門不納，事更可疑，待我衝門而進。（先

（長平食住第三次先鋒查，突然開門，重一槌，非常淡定，一路行前、的的逐下打介）

鋒查三次，三次叫門介）

【註　釋】

⓬ 即「奇怪、違背常情」的意思。按音理，從唐宋中古音推導出來的現代粵音，「蹺蹊」應讀 [hiu¹ hai⁴ 囂兮]；今天一般讀 [Q 崎]，相信是受到粵劇舞台官話發音的影響。

⓭ 「青蓮」是青色的蓮花。佛教以蓮花清淨無染，故常用它指稱跟佛教有關的事物，包括佛寺。「青蓮界」比喻佛寺。

【粵劇術語】

攝三吓小鑼
意指敲擊樂手在演員做出拍門動作時，打響三吓小鑼（即「勾鑼」）作襯托。

的的逐下打介
意指掌板樂手用「沙的」（敲擊樂器的一種；口訣是「的」）襯托演員行前的動作。

165　帝女花讀本

（世顯見突如其來，反覺驚異，食住的的、逐步退後介）

（長平冷然問白）施主衝門，想借茶還是拜佛。

（世顯氣稱稱❶介，白）師傅，我一不是借茶，二不是拜佛，我有一句說話，望求師傅點化，何以閉門不納呢。

（長平這個介，白）庵內無人，住持未返，俗世男女，尚且授受不親，何況是佛門清淨地❶呢。

（世顯白）哦，師傅有禮。（一揖介）

（長平還揖介，白）施主有禮。

（世顯苦笑介，口鼓）師傅，你係一個出家人，容我問一句塵俗話，所謂「劫火餘生，恍同隔世」，雖則難記興亡事，花月總留痕，我……我……我共道姑你似曾相識，望你把前塵細認。

（一槌，長平驚羞介，口鼓）施主，想貧道半世清修，未經劫

火，世外人十年來只知道敲經念佛，幾曾沾染過俗世風

情8（合什介，白）阿彌陀佛、阿彌陀佛。

（重一槌、慢的的，世顯白）吓，道姑你十年來敲經念佛呀。

（長平苦笑、點頭介，白）係。

（世顯口鼓）道姑，你哋出家人講清修，我哋俗世人講俗話，

註釋

⓮ 「氣稠」是粵語詞，意思是氣喘、上氣不接下氣；「稠稠」疊用，是強化它的程度。

⓯ 「清淨」是佛教用語，指離開「惡行過失、煩惱垢染」。「清淨地」意指「佛門」。

俗語話「山居方一日，世外已千年」⑯，你所謂十載敲經，莫不是比喻一年念佛，照我睇，道姑你守戒清修，最多不過係一年光景啫。

（重一槌、慢的的，長平伴作薄怒介，口鼓）施主，照我睇你係一個讀書人，唔應該講出呢句輕薄話，貧道入庵十年，尚有住持可證，（轉悲咽介）唉，施主，須知不是可憐人，不入清規地，既入清規地，出語寧有不誠⑧。（作掩面悲咽介）

（世顯黯然嘆息介，悲咽口鼓）唉，師傅，我不是傷心人，不作傷心語，既是傷心人，才有錯把曇花當作宮花認啫。（作掩面悲咽介）

（一槌，長平見狀，略覺不忍介，口鼓）哦，施主，原來你唔係

一個輕薄兒，卻是一個滄桑客，好啦，等我番入去，代

你燒多炷香，望觀音大士慈航普渡[17]，保佑你福壽康寧

啦 8 （欲離去介）

（世顯故意拖延介，口鼓）咁就唔該晒叻，喉，我應該長念佛門

慈悲，揖問道姑貴姓。（揖介）

（長平還揖介，口鼓）喉……貧道俗身姓沈，法號慧清 8

註釋

⓰ 東晉虞喜（二八一—三五六）在穆帝永和年間（三四五—三五六）作的《志林》説：「信安山有石室，王質入其室，見二童子對弈，看之。局未終，視其所執伐薪柯已爛朽，遂歸，鄉里已非矣。」南朝宋劉義慶（四〇三—四四四）所撰的志怪小説集《幽明錄》內的《劉晨阮肇》，發展出「山中半年、世上三百年」對比的另一故事。元代王子一的雜劇《劉晨阮肇誤入桃源》有「山中方七日，世上已千年」語句，後來成為俗諺。俗諺字眼不一，「山、洞」、「一、七」、「世、地」皆不等。這裏所用的，是該俗諺的又一轉語。

⓱ 佛教用語，指助人脱離苦海。

（重一槌、慢的的，世顯白）吓，你叫做慧清呀。

（世顯另場介，唱古譜《秋江哭別》第一段）飄渺間往事如夢情難認，百劫重逢，緣何埋舊姓，夫妻斷了情。唉，鴛鴦已定。唉，烽煙已靖。我偷偷相試，佢未吐真情令我驚。

（長平另場介，接唱）唉，天折紅顏命。願棄凡塵，伴紅魚和青罄，敲經斷俗世情。雖則烽煙已靖，須知罡風⑲也勁，我守身應要避世，休談愛戀經。

（世顯細心觀察長平介，感到越看越似介，台口接唱）論理佢應該要把夫婿認。復合了，偷偷暗中喚句卿卿。（序，細聲叫介，浪裏白）徽妮。

（長平詐作不聞介）

（世顯細聲叫白）公主。

（長平詐作愕然介，白）施主叫喚何人。

（世顯白）我叫喚公主。

（長平白）公主係施主何人。

（世顯悲咽白）唉，公主係我妻房。

（長平白）咦，施主叫喚妻房，應該在家中叫，房中喚，何以

粵劇術語

序

旋律過門和引子統稱「序」；過門也稱「過序」，在一段唱腔前面的引子也稱「板面」。

浪裏白

有旋律過門襯托的說白，即序白。

你叫到嚟佛門清淨地呢。（拂袖介，接唱）俗世塵緣事我唔願聽，你莫個尋偶清規地，將觀音兩番誤作湘卿❶。你似瘋癲，我不禁失驚，暗中念句經。我今已將剃度，半生夢已醒，勸君休錯認。我才十歲，經棲身皈依佛法，一心拜神靈。（序）

（世顯食住序，台口介，浪裏白）好，你唔認咩，試問誰無骨肉之親，誰無父女之情，等我講吓先帝崇禎嘅慘事，如果佢喊親嘅，不問而知就係公主叻。（接唱）復復向前朝認，嘆崇禎，巢破家傾。你可有為佢，沉痛、沉痛敲經。泉台裏，嘆孤清，月照靈台靜。一對蠟燭也無人奉敬。

（序）

（長平一路聽、一路失聲痛哭介）

（世顯浪裏白）師傅，乜你喊呀，唔通你係公主。（一槌）

（長平浪裏白）施主，你錯叻，皇帝係為我哋而死嘅，我哋又點可以唔喊呢。（悲咽接唱）我哭故國凋零，問誰個能忘，佢自縊在紅閣，謝民愛，甘犧牲性命。感先帝，哭絕了聲。

（世顯接唱）深宮裏，有朵帝女花，佢嘅慘處，你可再顧細聽。

（長平接唱）帝女花已遭劫難，我不願再聽，怕荒山冷靜。誰願與君荒山、荒山相對，犯了清規，玷辱了名。（浪裏白）施主，我都知道你係一個傷心人，可惜呢處並唔係傷心

⓳ **註 釋**

《楚辭·九歌·湘君》有「帝子降兮北渚」。漢代王逸註說：「帝子，謂堯女也⋯⋯沒於湘水之渚，因為湘夫人。」此處該指「湘夫人」，借指帝女。

（世顯搶住叫介，浪裏白）師傅、師傅，我想求吓你……（接

地，恕貧道不能奉陪了，阿彌陀佛。（欲下介）

唱）你帶我去燒香，懺吓舊情。（欲入庵介）

（長平以塵拂攔住介，接唱）仙庵寶殿，多清淨，不要凡人妄敲

經，莫忘形。勸君、勸君再莫染情狂病，更未許再留停。

（長序）

（世顯浪裏白）師傅，你唔肯帶我入去上香，等我自己去。（向

庵門一衝、二衝、三衝介）

（長平拈塵拂，食住一攔、二攔、三攔，與世顯雙扎架介）

（秦道姑食住此介口，從庵門卸上介，見狀覺奇怪介，白）慧清，

做乜嘢事呀。

（長平愕然、不知所措介）

（世顯想一想、笑一笑，上前作揖介，白）師太。（口鼓）師太，

我聞得維摩庵菩薩[21]好靈，我想入去拜吓觀音，點知呢

位師傅，唔准我把清香奉敬喝。（用眼色向長平示意介）

（長平以袖半遮面，微微嘆息、無可奈何介）

（秦道姑口鼓）哎吔慧清，乜你咁㗎，唉，所謂亂世庵堂，幾

難得有個施主入嚟簽助吓，唉，如果再無人入嚟嘅，我

哋去邊處搵燈油火蠟，敬奉神靈呀。

（長平口鼓）師太，你唔好聽佢講呀，我正話開門嘅時候，

呢位施主聲明，一不是借茶，二不是拜佛，如果又唔借

註釋

⑳ 此處應有句號，但由於緊接下面唱詞，故亦刪去。——校訂註釋

㉑ 為「菩提薩埵」（梵語 Bodhisattva）的省略。佛教指修行到了一定程度、地位僅次於「佛」的人為「菩薩」。

茶，又唔拜佛，我哋點能把香油簽領呢。

（秦道姑口鼓）哎吔，慧清，開講都有話「入屋叫人、入廟拜神」吖嘛，唔拜神，入廟嚟做乜嘢吖，你招呼得人哋入去，人哋就唔多唔少，都會簽助啲嘅啦，唔怕善財難捨，只怕菩薩唔靈咋[8]

（長平白）如此說，施主請。（合什、半揖介）

（世顯作得意狀介，白）敢煩師傅引路。

（長平與秦道姑先入庵門介）

（張千食住此介口，路過衣邊殘橋，卸上介，一見長平，認得是公主，愕然大驚，閃埋梅樹後，偷看介）

（世顯台口，斷定道姑是公主介）

（張千台口、細聲白）乜咁似公主嘅，哦，唔通公主重未死，

等我快啲番去，話畀老爺聽至得。（急下介）

（世顯入庵介）

（轉觀音佛殿景）

（世顯一路行、一路逼近長平，向長平審視，長平見秦道姑在旁，無奈向世顯強笑介）

（秦道姑白）施主，我重要去第二處打掃，恕老道不能奉陪

叻，阿彌陀佛。（卸下介）

（世顯向長平一揖介，白）敢煩師傅上香。

（長平見秦道姑卸下後，連隨板起面口、冷然介）

（長平無奈，食住鐘鼓聲，拈香埋神前，點着、交與世顯介）

（世顯接過香，《秋江哭別》譜子托白）師傅、師傅，我雖然未入

過庵堂，但係我一望就知道，呢座係觀音大士叻，點解

觀音大士蓮座之下，有一男一女呢。

（長平知世顯明知故問，冷然介，托白）一個係金童，一個係玉女。

（世顯詐懵介，托白）哦，一個係金童（指自己介），一個係玉女（指長平介），師傅、師傅，咁係唔係自有觀音以來，就有金童、玉女，永不分離。

（長平點頭介，托白）係。

（世顯托白）哦，師傅、師傅，咁點解一自皇城劫後，只留番金童，又唔見咗玉女呢。

（長平無奈介，托白）唉，出家人不明塵世事，施主請上香。

（世顯悲咽介，起唱《秋江哭別》第二段）觀音座下，亦有對同命鳥❷，悲鳳去樓空，只剩得我情未鑿。向觀音哭泣，獨

弔離鸞影，盼為我顯靈聖。（向觀音下跪介，回頭介，浪裏白）師傅，觀音係唔係好靈㗎。

（長平點頭介，浪裏白）係。

（世顯放聲大哭介，浪裏白）唉，觀音菩薩，你大慈大悲，救苦救難，若果我能夠與公主團圓，我真係要答謝神恩啦。

（長平一路聽、忍不住一路啾咽，另場介，接唱）唉，佢太癡情。

（欲認介）悲婚姻難成，斷碎鸞鳳配，被戰火毀碎了三生證，今生不再貪花月情。天生宮花薄命，怕認、怕認。

寸心、寸心碎盡已無餘剩，更未許有餘情。（序）

註釋

㉒ 佛經中所謂「雪山神鳥」，一身兩頭、人面禽形、生死同命，故稱為「同命鳥」；比喻有同生共死體認的鳥類或夥伴。

（世顯起身介，悲咽介，浪裏白）師傅、師傅，舊陣時有一個

樂昌公主，共徐駙馬都可以破鏡重圓，唉，姓徐嘅係駙

馬，姓周嘅又係駙馬，點解人哋咁夠福，我就咁衰呢。

（續唱）唉，樂昌於昔日，尚可破鏡重明。樂昌釵分後，

尚與駙馬重認。哀我一生一世寂寞，虛有其名，夢難

成，債難清。（啾咽不止介）

（長平接唱）休再感慨那釵分復合，泣怨聲聲，羞聽羞聽，我

不禁淚暗凝。（兩番過位迴避介）（序）

（世顯悲憤介，語帶相關、浪裏白）師傅、師傅，你呃我。（雙）

（長平避無可避，佯作憤然介，浪裏白）我呃你乜嘢呀。

（世顯浪裏白）你呃我，話觀音菩薩好靈嘅，其實佢一啲都唔

靈。（接唱）罵聲觀音昏瞶㉓，你有千眼都唔靈。好夫妻

一朝相會，你怎不負責調停。枉燒香敲經將你侍奉，枉她錯念經。我將那香燭一切盡折斷，免我屈氣難平，罵神靈。（拈神前香，在台口拗折介）

（長平執住香、悲咽介，接唱）咪玷辱觀音，只怨你今世不配有駙馬名。

（世顯接唱）遭百劫也留形，我為花迷還未醒。（哭介，浪裏白）

註釋

❷3 「瞶」即眼盲，「昏瞶」意即糊塗。「瞶」，《廣韻》居胃切，推導粵音應音〔貴〕，相信有人誤推為〔櫃〕音。旋律樂音所限，這裏只能唱〔櫃〕音。

粵劇術語

雙

重複說出或唱出前面幾個字。

（長平接唱）你點解咁狠心呢，公主。

（長平接唱）唉，帝花嬌，不比柳花青，我身世自幼孤單似浮萍。（過位介）

（世顯接唱）你從前多纖瘦，一般秋水㉔也含情。

（長平接唱）對紅魚敲青罄，我餐餐都食銀芽和白菜，怎能與宮花相比併。（過位介）

（世顯接唱）若再不相認，只怕我別後，你病染相思症。情何堪，你在此孤零，應感我熱誠。

（長平接唱）你枉對修女亂説情。

（世顯接唱）唏，你太不近人情。

（長平接唱）我話你至不近人情。（吊慢）盼狂生，你重把婚盟聘，歸去、歸去，我一片好心，代替觀音點破你愚情。

（飲泣、悲咽介，白）阿彌陀佛。

（世顯跪在神前介，接唱）哭江山破，夢覺繁榮。哭鴛鴦劫，玉

女逃情。寧以身殉博後評，（吊慢）我寧以身殉，不向玉

女再求情。（在腰間拔出銀刀，欲自殺介）

（先鋒查，長平着急介，白）唉，駙馬爺、駙馬爺。

（世顯白）公主，你認我呢咩。

（長平淚凝於睫、淒楚欲絕介，台口介，唱長句滾花）唉，郎有

千斤愛，妾餘三分命，不認不認還須認，遁情畢竟更癡

❷❹ 註釋

比喻像湖水般清澈美麗的眼睛。

情，劫後駕鴛重合併，點對得住杜鵑啼遍，十三陵㉕8

君父賜我別塵寰，若再回生，豈不是招人話柄。

（世顯慢慢起身、驚喜交集、行近痛哭介，白）公主。（禿頭唱乙

（反中板）貯淚已一年，封存三百日，盡在今時放，泣訴

別離情8昭仁劫後血痕鮮，可憐夢覺剩空筵，不見落

花，空悼如花影。難招紫玉魂，難隨黃鶴㉖去，估不到

維摩觀㉗，便是你駐香庭8（直轉乙反七字清）避世難

長孤另。輕寒夜擁夢難成8往日翠擁珠圍千人敬。今

日更無一個可叮嚀8（直轉滾花）唉，公主你避世難拋

破鏡緣，應該要多謝情天，為你把夫郎剩。（跪步向長平

痛哭介）

（長平亦跪下、哭擁世顯介，唱《相思詞》作引子）風雨劫後情，

㉕ 有學者曾指出，由於在明末、清初，崇禎皇陵尚未竣工，故長平不可能用「十三陵」一語；有見及此，《帝女花》青年版把這兩頓改成「點對得住杜鵑啼血，泣皇陵」。然而，張敏慧指出，當時說「十三陵」也言之成理，見《辛苦種成花錦繡》頁五九。——校訂註釋

㉖ 取自成語故事「杳如黃鶴」（粵語「去如黃鶴」）的典故，說賓主對歡後，客乘鶴辭去，杳然無蹤。

㉗ 有學者認為「庵」與「觀」不相同，故周世顯不能把「維摩庵」稱「維摩觀」，見《辛苦種成花錦繡》頁六〇|六一。《帝女花》雛鳳二〇〇六版把這頓改為「估不到仙庵地」。本書編者認為，既然道姑與尼姑可以同時在「維摩庵」修行，則在劇中，周世顯偶把「維摩庵」稱為「維摩觀」也無不可，見《辛苦種成花錦繡》，頁六〇。——校訂註釋

乙反中板

粵劇唱腔中的一種板腔曲式，用「一板一叮」和「乙反」調式；常用於哀怨的訴情或敍事。

落拓君須聽。（唱乙反中板）唉，山殘水剩痛興亡，劫後重逢悲聚散，我有夢回故苑，無淚哭餘情。雨後帝花飄，我不死無以對先皇，偷生更難謝黎民，百姓。不孝已難容，欺世更無可恕，我雖生人世上，但鬼籙❷已登名。❸（直轉唱滾花）你何苦挑動我破碎情懷，致令我沉淪孽境。

（世顯悲咽介，白）公主。（唱滾花）你清修縱可成仙佛，可惜先帝桐棺尚未入葬皇陵。❸紅魚只可敲出斷腸音，難把破碎山河重修整。

（重一槌、慢的的，長平若有感悟介，唱滾花）對一載青燈和杏卷❷，到此方知劫後情。❸觀音懶得拾殘棋，孝女未應長養靜。

（世顯搖撼長平介，哭白）公主，你同我扯啦。

（長平羞怯、張惶、猶豫未決介）

（內場眾家丁尋近、嘈雜聲介）

（長平愕然、驚慌推開世顯介，白）咦，點解咁嘈呢。（口鼓）駙

馬，我要走叻，我已經畀你揭破我嘅廬山真面目❸，再

不能喺庵堂立足，我走叻，你萬不能與我同行嘅，（喊介）

註釋

❷ 也作「鬼錄」，是死者的名籍或名冊；出自《文選・曹丕・與吳質書》：「觀其姓名，已為鬼錄。」

❷ 成語「青燈黃卷」比喻讀書的生活。「青燈」即「青熒的燈光」。「杏黃」並非現成說法。「青燈杏卷」是「青燈黃卷」的轉語。「杏色」不同於黃色，而「杏黃」則指黃而微紅的顏色。這裏比喻的不是一般的「讀書」，而是在庵堂中的修道。

❸ 語出宋代蘇軾（一〇三七─一一〇一）《題西林壁》詩：「橫看成嶺側成峰。遠近高低各不同。不識廬山真面目。只緣身在此山中。」後來，「廬山」常用作比喻不易窺知真相的事物。

你原諒吓我嘅淒涼環境。（倉惶欲走介）

（世顯衝前跪下、拖住長平塵拂、喊介，口鼓）公主，我哋劫後重逢，真係恍如隔世，我點都唔離開你，我哋生就一齊生，死就一齊死，我生、死都唔怕，哪怕草木皆兵 8。（哭聲不止介）

（長平用力拖行兩步，受世顯之哭聲感動，企定、仰天長哭介，口鼓）唉，算吥，算吥，所謂「萬劫總有停息之日，但尊海從無靜止之時」，駙馬爺，我求吓你、我求吓你唔好共我步出庵堂，好啦，若果你係想破鏡重圓嘅，咁今晚二更，你就去庵堂後十里外嗰間紫玉山房，我哋……或可以把舊盟再認嘅。（聞庵堂後嘈雜聲介，哀懇白）你放手啦、放手啦。

《帝女花》全劇本：第四場《庵遇》　188

（世顯頻頻點頭感激，過於激動，失聲哭介）

（長平急介白）收聲啦、你收聲啦。

（世顯忍哭介，口鼓）公主，你千祈唔好呃我，我都唔知流盡

幾多眼淚，至博得你一口應承 8 （放開塵拂介）

（長平向衣邊急走幾步，再回頭介，口鼓）駙馬，你記住，你萬

不能向任何人透露公主重生，我⋯⋯我怕我會再身臨

陷阱。

（世顯快口鼓）唉，此事何勞吩咐，公主你真係睇小我太不

聰明 8

（長平下介）

（八家丁衣邊魚貫上介，分兩邊肅立介）

（世顯坐於蒲團之上、扮作態度悠閒介，合什介）

（周鍾一路吟沉，與張千衣邊 ㉛ 同上介）

（周鍾台口、吟沉介，（韻白）張千，到底呢種真消息，抑或假消息。常言道「人死已無聲」，提到帝女回生我就心戚戚。又唔係清明，又唔係寒食。借屍還魂事未真，庵堂那有鬼堆積。我對富貴不能忘，對公主長相憶。張千乎張千，你有冇認錯人，抑或睇錯骸。

（張千台口，韻白）老爺，的而且確，確而且的。

（周鍾愕然，韻白）於是乎搜查吓，落真吓眼力。（入介）

（重一槌、慢的的，周鍾見世顯，關目介）

（世顯張目見周鍾，勾起舊恨，淡然相對介）

（周鍾白）世顯，公主是否死後回生，尚在庵堂。

（世顯對周鍾冷笑幾聲、不瞅不睬、合什介）

《帝女花》全劇本：第四場《庵遇》　190

（周鍾大怒，一掌打開張千介，埋怨白）張千，一日都係你個奴

吋，端椅。

才，至有令到我畀人冷笑，世間上哪有死後回生之理

㉛ 二人從「衣邊」上場，表示從庵內其他地方轉到世顯所在的觀音殿。——校訂註釋

粵劇術語

韻白

説白體系裏的一種形式，不限字數，每句最後一個字須押韻，常押仄聲韻，尤多用入聲韻；也稱「急口令」。

（世顯扮作閉目、朗聲念觀音經介）

（重一槌，周鍾悻悻然③介，口鼓）嘿，世顯，你唔使喺處一味

「大慈大悲觀世音菩薩」，連冷眼都唔望我一下，其實你

都太無福吶，（發火介）如果你稍為重有啲福嘅，你而

家都重可以駙馬輕裘③，使乜匿埋喺庵堂，染得一身病

症吖。

（世顯嘻嘻笑介，口鼓）嘻嘻，老先生，所謂人各有志，我愛呢

間庵堂有一樹紅梨，幾棵翠竹，得閒無事乎拜吓佛，遊

罷歸來乎聽吓經 8

（周鍾更怒介，口鼓）呸，你使乜喺處自認清高吖，你嘅一舉

一動，都瞞唔過我呢對昏花老眼，剛才張千睇住你追住

一個師姑入嚟呢間庵堂嘅吶，你慌你唔係成日喺師姑

身上打主意咩，嘿，枉你當年喺乾清宮對住公主又話要生，又話要死，公主一旦唔喺處咋，你就幹出呢種荒唐嘅行徑。

（世顯滋油³⁴介，口鼓）老先生，公主喺處亦一樣，唔喺處亦一樣，我同你都係先朝遺臣，你慌仲有日子，重復繁榮咩[8]

（秦道姑卸上偷聽介）

（周鍾憤然白）假如公主而家仲喺處嘅，又點同呢蠢才，唔提起公主猶自可，一提起公主，我就……（扮悲咽介）傷

註釋

㉜ 原文為「憤憤然」。——校訂註釋

㉝ 成語「輕裘肥馬」指「輕暖的皮衣和肥碩的馬」，形容衣着和生活豪奢。見《論語·雍也》：「赤之適齊也，乘肥馬，衣輕裘。」「駟馬輕裘」是「輕裘肥馬」的轉語。「駟」音「嗜」。

㉞ 指慢條斯理、不慌不忙。本作「滋悠」，今天一般寫作「滋油」。

心叻，開講都有話……（唱禿頭梆子中板）逆天行道是庸才，識時務者為俊傑③，誰不願復享，繁榮⑧清帝素慈悲，為撫慰明末遺臣，常以帝女花，為話柄。（一槌）記得在一年前，紫禁城破日，佢曾有密詔，囑咐個沈昌齡⑧佢偵悉帝女在吾家，佢話若得劫後明珠，當不忍佢沉淪，於絕境。回復帝女嬌，重配周駙馬，更許我以一品，尚書名⑧（催快，直轉七字清）夢見繁華誰願醒。卻被香銷玉殞化為零⑧恨不能追落陰司向閻王請。為求官祿乞點再生情⑧（直轉滾花）我哭一句着手成空，唉，甚麼玉宇瓊樓皆幻影。（哭白）你兩顴低削，無福係應份嘅，我原本有公侯之相，無福就真係唔抵叻。（吟吟沉沉、自埋自怨介）

（秦道姑一路聽一路驚，由底景閃過雜邊台口介）

（周鍾打張千介，白）奴才，我早就唔信人死回生之説，一日

都係你累我受人捉弄，你喺邊處見過公主，呢間庵堂，

除咗呢個老虔婆之外，重邊處有女人吖。

（欲再打張千介）

（張千苦口苦面介，白）老爺，我正話喺殘橋之上，親眼見到

呢位師太，同埋公主一齊入庵堂門口㗎。

（一槌，秦道姑台口介，白）哦，我明白叻，原來慧清就係先朝

註釋

㉟ 這裏緊接下面的「梆子中板」，故省去表示一句口白完結的句號。——校訂註釋

㊱ 出自《三國演義》第七十六回，語本裴松之（三七二─四五一）註《三國志·卷三五·蜀書·諸葛亮傳》，裴引《襄陽記》説：「儒生俗士，豈識時務？識時務者在乎俊傑。」比喻認清時代潮流者，方可為英雄豪傑。

嘅公主，怪不得十年之前我到維摩庵，與十年之後我再

到維摩庵，所見嘅慧清，完全唔同晒樣啦，哦⋯⋯莫不

是老姑姑移花接木，（哭介）我待慢公主，我刻薄公主，

觀音菩薩，你要饒恕我不知之罪至好呀。（先鋒查，撲

埋、跪於蒲團、敲木魚、懺悔介）

（重一槌、慢的的，周鍾回望世顯，啼笑皆非介）

（世顯印印腳❸、悠然自得介）

（周鍾會意介，硬着頭皮❸、上前拜介，白）老臣再拜見駙馬爺。

（世顯閃開介，白）折福、折福，福薄人擔當不起。

（周鍾苦口苦面、賠笑介，唱滾花）唉，所謂有香唔在東風

映❸，恕老臣肉眼太無睛。先朝彩鳳在人間，天降紅鸞

重照周郎命。（叫白）駙馬爺、駙馬爺。

（世顯不睬、不應介）

（周鍾央求介，哭白）唉，老臣蒼蒼白髮，三折腰者，無非為

兒孫造福耳，點解叫咗咁多聲，你都唔應我呢，駙馬爺。

（世顯正容，唱滾花）伯夷恥食周朝粟❹，（一槌）怕只怕明朝

註釋

❸ 粵語詞，坐着時腿部上下抖動，是怡然自得的表現。這個詞的正常讀音是 [ngan³]，也讀 [jan³ 印]。

❸ 不願意而勉強去做。

❸ 就字面來說，「映」不可解，疑為口語 [joeng²]（或寫作「抰」）的假借寫法。[joeng²] 是動詞，是「用手抖動物件」的意思，如「[joeng²] 吓張被」。整句意思近乎「有麝自然香，不須依賴東風來把香氣吹送」。

❹ 「伯夷」、「叔齊」是殷末「孤竹君」的兩個兒子：相傳孤竹君遺命要立叔齊為繼承人，叔齊讓位給伯夷，伯夷不受，叔齊也不願登位，二人先後逃到周國。周武王（？―前一○四三）伐紂（前一一○五―前一○四六），二人叩馬諫阻。到殷亡，二人恥食周粟，到「首陽山」隱居，採薇而食，其後餓死。事見《史記‧卷六一‧伯夷列傳》。

帝女亦恥降清⑧ 未迎舊鳳入新朝，（一槌）叫盡千聲誰敢應。

（周鍾嬉皮笑臉介，白）公主肯嘅。（唱滾花）自有寬容如清帝，豈無特例慰崇禎⑧ 不需公主換朝衣，重會賜邑封藩㊶，顯盡佢慈祥性。

（世顯白欖）前朝一朵帝女花。劫後依然存傲性。佢不着新朝衣。不聽新朝命。至少有十二宮娥妝台伴。十丈紅絨鋪花徑。從臣皆着明朝服。公主入朝不改清朝姓。

（周鍾白欖）些少條件何足論。清帝慈祥當答應。速速帶我訪妝台。好待老臣重孝敬。（拖世顯介，欲下介）

（世顯搖頭不肯介，口鼓）老先生，我共你口講無憑，除非你帶我觀見清帝之後，我對公主才有話柄。

（周鍾點頭介，口鼓）得、得，而家日上三竿，正是午朝時候，

我共你飛馬入文淵閣[42]，拜訪沈昌齡⑧

（世顯台口介，唱滾花）篋中自有玄機[43]在，誰慕新恩負舊情⑧

（與周鍾同下介）

落幕

註釋

❹ 泛指皇帝對諸侯的封賞；「邑」和「藩」都是封建時代諸侯王的封地。

❷ 皇家藏書樓名。

❸ 神奇的計謀，或深奧的道理。

《上表》

場景 ：紫玉山房、小樓

佈景說明 ：衣邊搭高平台，佈一小樓，上寫「紫玉山房」。

小樓四面皆窗，觀眾可望見小樓內一切情狀。小樓側有梯級，圍以紅欄，直落台口。小樓內底景擺大帳，正面橫枱，非常雅致。衣邊台口有大棵梅樹，出場處為碧瓦紅牆之轅門❶口，小樓之下有石枱、凳，石枱上有文房四寶，為瑞蘭題詠之處，旁有畫甌❷，插有畫卷並有一卷空白卷。開幕時已日暮黃昏，小樓上有紅燈一盞。

起幕

（牌子頭）

（牌子一句作上句）

（譜子）

（瑞蘭擔花鋤、攜花籃，徐徐從衣邊上小樓介，唱長句滾花）

　　紙糊窗，望斷花台路，花徑為誰勤打掃，盼求彩鳳返青

廬，落紅又報三春老，未見人歸，伴影孤 8 只怕公主敲

❶ 【轅】是古代車前用來套駕牲畜的兩根直木，左右各一。古代君皇出巡，駐駕於險阻之地，以車作為屏障，翻仰兩車，使兩車的「轅」相向交接成一半圓形的門，稱為「轅門」。後來，「轅門」也指將帥的營門或衙署的外門。

❷ 【甑】為古代蒸煮食物的瓦器，底部有許多小孔。「畫甑」可理解為存放畫卷用、而形制相同或相近的器物。「甑」音〔爭〕。

一世紅魚，也難乞取慈航普渡。（譜子托白）我都已經去過庵堂探望公主，怎奈佢有心削髮，無意紅塵，任我勸盡千聲，佢一樣欲哭無淚，唉，正是小樓花落知多少，問誰憐惜帝花嬌。（食住譜子，上小樓，在杌上檀爐燒香介）

（長平食住譜子，帶憔悴倦容上，扶住轅門與翠竹，台口介，唱滾花）纖腰無力金蓮❸細，病喘何堪涉長途。❽青蓮有界隔塵寰，憐我劫餘離淨土。（介）

（瑞蘭在小樓一見長平，愕然高聲呼叫介，白）公主。

（長平驚介，左右望、張惶介）

（瑞蘭急步落樓介，白）瑞蘭叩見。（欲下跪介）

（長平扶住瑞蘭，頻頻搖手示意，但喘息不能言介）

（瑞蘭口鼓）公主，我今晚預備焚香默祝公主安寧之後，我就

《帝女花》全劇本：第五場《上表》　202

關閉紙糊窗，垂下青紗帳，杜絕我憑欄之念嘅叻，估唔

到我在於絕望之時，你飄然又到。

（長平口鼓）唉，瑞蘭，我清修一年，本來已心如止水，誰料

又遇見咽個癡情駙馬，又試④搞起波濤⑧（羞介）

（瑞蘭掩唇一笑介，白）公主，咁就好囉。（唱滾花）我為你把

陵源，柳台翻作桃源路⑤。（譜子，扶長平上小樓介）

青絲挽作蟠龍髻，胭脂抹去淚痕污⑧今夕小樓移作武

（長平嬌弱不勝，環視小樓，一槌，掩面、羞下介）

註釋

❸ 形容古代婦女的纖細小腳或步態輕盈。

❹ 粵語口語詞，意即「再次」。

❺ 晉朝陶淵明（約三五二—四二七）的《桃花源記》，描述「武陵」漁人遇見一羣因避秦亂
世而生活在與世隔絕樂土的人，藉以表達作者理想中的居住國度。後世遂用「桃花源」、
「世外桃源」、「武陵源」比喻世外樂土或避世隱居的地方，也可省稱「桃源」。

（瑞蘭拈出龍鳳燭一對，在小樓上打點物品介，慢白欖）花合歡。

樹合抱。人間歡喜緣。劫後駕鴛譜。燒着對龍鳳燭。翻

起個姻緣簿。擺起對蝴蝶杯❻。每杯落番粒大紅棗❼。

用針穿番條紅絲線。好待已缺情天能縫補。（介）一請

和合仙❽。再請請王母。三請先朝帝與后。再請觀音為

月老。預備好。安排好。鏡台作催妝❾。好待新郎到。

（撞點）

（十二宮娥身穿明服，分六對，拈紗燈、檀爐、花碟❿、鳳冠、霞

帔⓫、珠飾上介，至台口介，分邊企立介）

（世顯穿羅袍，周鍾穿官服，同打馬上介）

（周鍾一路上、一路覺得奇怪介）

（兩穿明服小軍，推香車奠後介，上介）

註釋

❻ 清嘉慶二十年（一八一五年）出版的《景德鎮陶錄》記載：「邑紳劉吏部藏古瓷器，內繪彩蝶，貯以水，蝶即浮水面，栩栩如生，來觀者眾……」後世以「蝴蝶杯」作為美好愛情的象徵。

❼ 在新人拜堂禮儀的敬茶環節裏，有在茶中放紅棗的傳統，寓意「鴻運當頭」。

❽ 指傳說中的「韓山」、「拾得」兩位仙人：因二人笑口常開，被譽為歡喜之神。又因「寒山」手中的「荷花」和「拾得」手中的「食盒」分別有「荷」、「盒」二字，與「和合」同音，便合稱為「和合二仙」，被尊為掌管婚姻的喜神。

❾ 催妝主要在鏡台進行，因此以「鏡台」來代表婚嫁習俗中的「催妝」環節。另參見第一場註❶「催妝」條。

❿ 並非現成慣用的詞，可理解為「碟上盛着鮮花」或「有花紋的碟」，以見場面的隆重。

⓫「霞帔」在粵劇戲行也作「霞珮」。「帔」是古代衣服的一種，最早指「裙」，後來又指「披肩」。在戲曲傳統中，它的特色是左右胯下開衩、滿繡團花、團壽、龍鳳、鹿鶴等圖案的服裝，而女帔則長僅及膝，為后妃及貴族婦女的常服（「帔」）的北方官話音是 [pèi 配]，而粵音則是 [pèi³ 屁]）。「霞帔」是繡滿彩霞花紋的「帔」。粵劇傳統有意或無意地把「霞帔」讀作 [霞珮]，大概是由於想避開 [屁] 音。

粵劇術語

打馬

演員手持馬鞭，做出策馬的身段動作。

205　帝女花讀本

（世顯唱七字清）黃金嫩柳拂羅袍 ⑧ 清帝懷柔排圈套 ⑫ 。恩迎駙馬戀新槽 ⑬ ⑧ 繫馬疏林，（與周鍾同時下馬介，轉唱滾花）轉入花間路。

（周鍾認得這處是紫玉山房，拖住世顯介，白）駙馬。（唱滾花）你是否去雨站雲台 ⑭ 迎彩鳳，抑或去梅溪小巷訪蝸廬 ⑮ ⑧ 小樓一角是我舊時居，幾時變作神仙島。（白）你有冇行錯路呀，駙馬爺。

（世顯白）冇吖，呢度唔係紫玉山房咩。

（周鍾愕然介，白）呢間紫玉山房，係我在前朝嘅時候所建嘅，舊時就係我老妻養靜之地，而家就係我小女瑞蘭避塵之所，喂，你到底嚟搵公主，抑或嚟搵瑞蘭呀。

（起古樂琵琶譜子托介）

《帝女花》全劇本：第五場《上表》　206

（世顯笑介，托白）搵邊個都係一樣嘅啫。

（瑞蘭食住譜子，在小樓復出介，見小樓下車馬盈門，愕然憑欄一望，先見世顯，大喜，再見周鍾，大驚介，先鋒查，欲迴避介）

（周鍾食住先鋒查，喝白）瑞蘭，落嚟見我。

（包重一槌，琵琶譜子繼續托介）

⓬ 原文是「似是仁慈清世祖」。因「世祖」是「廟號」，應是清帝駕崩後才追加，不會在這時出現。今按《辛苦種成花錦繡》頁五八—五九校訂。——校訂註釋

⓭ 並非現成慣用的詞，相信是從「跳槽」（跳往新槽，即投向新的陣營）引申出「新主」的意思。「槽」字入韻。

⓮ 並非現成慣用的詞，「雲雨」、「陽台雲雨」都比喻男女合歡之事，現在寫成「雨站雲台」這個轉語，以美稱迎得新娘子的地方。

⓯ 「梅溪小巷」與上面「雨站雲台」相對比，描述「紫玉山房」所在的環境。「蝸廬」指侷促的住所，是對自家住處的謙稱。

（瑞蘭食住一槌，企定，想一想，淡然一笑，食住譜子落樓，冷冷然介，白）阿爹。（斜視世顯，冷然、不招呼介）

（周鍾口鼓）瑞蘭，乜你見到阿爹，好似見鬼咁呀，我嚟問聲你，公主點解會死後回生，又點解會住喺你嘅蘭閨繡戶。

（瑞蘭冷然一笑介，口鼓）阿爹，世無死後回生之人，但有偷樑換柱之計，我不屑你出賣長平公主。（介）當時移花接木，都盡在一件道姑袍。8

（世顯暗讚瑞蘭介）

（重一槌，周鍾悲憤介，口鼓）吓，瑞蘭，牛耕田，馬食穀，我勞勞碌碌，究竟係為邊個造福呀，你為乜嘢事幹，唔早啲話畀我聽，等我多捱咗一年辛苦呢。（舉手、欲打瑞蘭介）

（瑞蘭悲憤、正容介，口鼓）爹，我與公主，曾經有八拜金蘭之義，論父女，你可以對我不留餘地，論身份，你似乎不能以低犯高。⑧

（重一槌，周鍾慇氣、賠笑介，白）罪過、罪過。

（世顯含笑上前介，白）瑞蘭姐姐，煩你轉致妝台，報說駙馬在樓前，觀見公主。（一揖、與周鍾俯首恭候介）

（瑞蘭並不還禮，慢的的，望定世顯，露出鄙夷之色，輕輕頓足，復上小樓，拉長平卸上介）

（重一槌，長平見樓外景象，慢的的，驚愕介，唱滾花）今夕小樓迎駙馬，何來車馬繞門廬⑧尚有宮娥魚貫列樓前，十丈紅絨鋪入花間路。

（瑞蘭白）公主，乜你望唔到駙馬咩。（唱滾花）世顯不是琴台

客⑯，原是豪門逐臭夫⑰，8 佢今宵張網捕鳳還巢，你更難向慈航求普渡。

（世顯、周鍾食住，同時抬頭，叫白）公主。

（重一槌，長平瞪大眼，慢的的，內心誤會漸深，身體微微顫慄、傾斜欲暈倒介；一槌，扎定、苦笑介，白）哦，駙馬，乜你嚟咗啦咩。（一路落樓、一路唱梆子慢板）雲鬢新簪夜合花，絲線纂成新樣譜，梵台走脫丹山鳳⑱，引來百鳥，繞青廬⑲8

（世顯趨前，接唱梆子慢板，一路唱、一路扶長平，台口介）此來不御⑳舊羊車，十里搬來新鳳輦㉑，十二宮娥，齊向金枝，拜倒。

（兩旁宮娥躬身下拜介）

（瑞蘭在小樓上，見長平神色不對，落樓介）

（長平內心憤怒，強忍、苦笑介，口鼓）駙馬，你果然係一個守

信用之人，真不枉我在庵堂對你再度傾心，更不枉我在

註釋

⑯ 並非現成慣用的詞，「琴台」是彈琴場所；「琴台客」比喻有情操的雅士，與下文「逐臭
夫」相對。

⑰ 字面的意思是「追逐臭味」的人，後用以比喻有怪僻的人。又因「銅臭」可比喻金錢並帶
貶義，這裏更具體地比喻見利忘義、讓人生厭的人。

⑱ 「梵」指和佛教有關的地方。「梵台」在粵劇、粵曲中常用，也指佛寺。「丹山」是傳說
中古代產鳳的山名，因而以「丹山鳥」或「丹山鳳」指鳳凰。「梵台走脫丹山鳳」意思是
指長平公主偷偷離開庵堂，避過他人耳目。

⑲ 「青廬」是古代舉行婚禮的地方，這裏借指「紫玉山房」。全句的意思是，長平返回紫玉
山房，引得眾多的人聚攏過來，應了「百鳥朝鳳」之說。

⑳ 「羊車」是古代平民的車駕，「鳳輦」則是天子的御駕。「新鳳輦」在規模和場面上與「舊
即駕駛。

㉑ 「羊車」造成鮮明的反差。「輦」讀 [lin5]。

⑱ 「梵」指和佛教有關的別稱。「梵台」在粵劇、粵曲中常用，也指佛寺。「丹山」是傳說

211 帝女花讀本

小樓，今夕為你安排好合歡筵酌，（介）係呢駙馬，點解你霎時之間，又會得來一件紫羅袍、烏紗帽呀。

（世顯裝傻扮懵、嬉皮笑臉介，口鼓）公主，所謂天有不測風雲，人有霎時禍福，一者我有應變之能，二者難得清帝有慈悲之念，將我重新賜封駙馬，重叫我迎接呢隻離巢彩鳳，重返宮曹㉒8

（重一槌，長平色變，慢的的，漸轉平復，強笑介，口鼓）哦，原來駙馬你有應變之能，真不枉先帝在城破之日，將你賜封駙馬，在血染乾清之時，重對你再三憐惜，（介）係呢駙馬，點解清帝佢忽然之間，又會待得你咁好呢，吓。

（世顯依然嬉皮笑臉介，口鼓）公主，清帝唔係待我好，不過係待你好啫，佢乃念㉓先帝愛女之心，想為佢完成一點未

完嘅責任，替我哋重新匹配，都可算義比天高⑧（白）公主，呢次我哋行運喎。

（重一槌、慢的的，長平捧心微抖㉔、半晌不能言介）

（周鍾白）公主，呢次唔只你同駙馬行運，帶挈㉕老臣全家都行好運喎。（唱滾花）公主你見否有十二宮娥皆御賜，最難得係從臣不換舊官袍⑧。更為蕭郎㉖築鳳台，御賜平陽

註釋

㉒ 「曹」指古代分科辦事的官署或部門。「宮曹」大概泛指「朝廷」。「曹」字入韻。

㉓ 粵語口語詞，即「考慮到」、「體念到」。

㉔ 「捧心」指雙手抱着胸口，「抖」即顫動。「捧心微抖」刻畫心痛的情況。

㉕ 粵語口語詞，意思是連帶其他人得着些甚麼，通常指得着好處。

㉖ 以「蕭史」比喻周世顯，沿用本劇反覆使用的「蕭史、弄玉」典故。

駙馬府㉗。

（瑞蘭悲憤介，唱滾花）君子未貪嗟來食㉘，又幾見有前朝駙馬戀新槽⑧（切齒痛恨介）怪不得話君非亡國君，亡在群臣無抱負。

（長平不能再忍，先鋒查，執世顯介，口鼓）駙馬，既然清帝慈悲，派來寶馬香車，你以為哀家應該點做呢。

（世顯故作洋洋得意、嬉笑介，口鼓）公主，我以為我哋合歡筵桌，擺在小樓一角，則略嫌偏促啦，應該擺在深宮大殿，受千人拜、萬人拜，一聲百諾㉙，後擁前呼⑧。

（重一槌，長平悲憤介，口鼓）周世顯，你⋯⋯你⋯⋯你原來係魚目混珍珠，真枉費哀家把終身嚟託付。（唾世顯面介，哭介）

（世顯佯作無動於衷介，口鼓）公主，唾面可以自乾，夫妻情難

反目，唉，公主，做人應該要隨機應變，你又何必慘切

哀號 8

（重一槌，長平氣至半暈，瑞蘭扶住長平介）

（周鍾見情勢不對，急白）公主。（唱乙反木魚）自古話因風駛

（周鍾見情勢不對，急白）公主。（唱乙反木魚）自古話因風駛

註釋

㉗ 皇上賜下駙馬府，即承認長平公主本來的公主身份。「平陽」形容地勢平坦；史上曾有
多個地方叫「平陽」，也有多個「平陽侯」和「平陽公主」，唐滌生或因此把「駙馬府」冠
名「平陽」。

㉘ 帶侮辱性或不懷好意的施捨；典出《禮記・檀弓下》。

㉙ 成語「一呼百諾」的轉語，意指有眾多追隨者。

粵劇術語

乙反木魚

用乙反調式唱出的木魚，屬說唱體系的一種曲式，特色之一是用散板、清唱。

悝至能搖櫓。逆水撐船費功夫。若果話青鼇紅魚能終老。試問世間誰個不把禪逃。有斟有酌至成夫婦。駙馬係可以搓圓揼扁嘅好丈夫。宮娥你哋快些退入花間路。

（十二宮娥分邊卸下介）瑞蘭不用再攪扶。

（瑞蘭晦氣、衣邊卸下介）

（周鍾白）駙馬爺，趁此四下無人，你要畀啲心機勸解吓公主啦，老臣告退。（雜邊卸下，香車亦卸下介）

（世顯見身邊無人，連隨搶前、拜介，白）公主、公主。

（長平憤然、閃開、痛哭介，唱滾花）劫餘只剩三分命，都喪在如此人間賤丈夫 8 更無涎沫唾其人，只有腥紅還未吐。

（頓足，叻叻鼓，瘋狂地奔上小樓，先鋒查，埋枱、抬龍鳳燭出樓前，吹熄介，慢的的，雙手掃跌枱上龍鳳燭，以巾掩口，吐紫標介）

（世顯見狀，瘋狂叫介，白）公主、公主。（先鋒查，撲上樓介）

（長平食住先鋒查，拈銀簪在手，截住世顯、要脅介，白）你咪行

埋嚟。（唱禿頭《禪院鐘聲》尾段，散板作引子）名花，不

配被俗世污。銀簪，阻斷了配婚路。（一路唱、一路逼近

世顯，逐步落樓介）當初先帝悲金鼓，兩番揮劍滅奴奴。

要我存貞操，殉父母。我雖是人還在世，你那堪賣我毀

清操。清室今朝有金鋪，我也不再愛慕。罵句狂夫、匹

夫，我共你恩銷、義老，自刺肉眼模糊。（先鋒查，舉簪

欲刺目介）

（世顯食住先鋒查，執長平手介，唱乙反二黃長句慢板）銀簪驚退

可憐夫，滿腹衷情和淚訴，聰明如清帝，狂士未糊塗，

佢一心欲買，前朝寶，帝女又何妨，善價沽，眼前只剩，

一段姻緣路，哭先帝桐棺未葬，太子被擄，皇都 ⑧ 佢若

得帝女花，重作天孫 ⑨ 嫁，先帝可安葬皇陵，太子亦免

為，臣虜。（譜子托白）公主，世顯不是一個負義忘恩之

人，你可知先帝皇陵仍未葬，太子被囚，我才有出此下

策，方才十二宮娥，雖則身穿明服，仍是清室之心腹，

你叫我點敢洩漏風聲呢，公主。

（長平一路聽、一路如夢初醒，徐徐跌了銀簪，黯然嘆息介，口鼓）

唉，駙馬，想帝女花曾遭百劫，我重有乜嘢力量，救太

子於囚籠，（一槌）安先帝於陵墓呢。

（一槌，世顯正容介，口鼓）公主，你一生聰明，唔使我多講，你都已經心領神會吶，（介）你快啲修下表章❸，等我代遞上朝，若果能成大事，則重返舊巢，（一槌）倘若難成大事，（一槌）我當以頸血濺宮曹⑧。

（重一槌、慢的的，長平口鼓）唉，駙馬爺，你雖有驚世之才，

❸ 「天孫」指皇帝的孫子，「天孫嫁」是說清帝視長平如同己出，以帝女的身份鋪張地出嫁。

❷ 古代臣子上奏君主的奏章。

乙反二黃長句慢板

粵劇唱腔中一種板腔曲式，用「一板三叮」；每句由起式、正文和煞尾組成，並用乙反調式演唱，常用於傷感的訴情或敘事。這段「乙反二黃慢板」由兩句組成，第一句是長句，第二句（由「佢若得帝女花」開始）是加了活動頓的十字句。

但哀家誓不事二朝，我怎能同你在清宮，同諧到老呢。

（世顯口鼓）唉，公主，若果帝女花不入清朝，清帝又如何履行三約呢，你放心啦，但望在清宮事成之日，花燭之時，我準備夫妻雙雙仰藥於含樟樹下，我哋節義都難污嘅。8

（重一槌，長平愕然介，先鋒查，執世顯台口介，慢的的，痛哭介，白）哦，駙馬，你……此話當真。

（世顯痛哭、點頭介，白）請公主修表。

（一槌，長平忍住悲酸介，白）如此說，文房侍候。（起鑼鼓介）

（世顯從畫瓶裏拈出一卷空白之手卷，攤在枱上，磨墨介）

（長平食住鑼鼓，作種種病喘身段介，（收掘，長平拈筆手震，幾次欲寫不能，痛哭介，詩白）我病喘心傷力已枯。更無手力

可拈毫。（望住世顯、痛哭介）

（世顯悲咽介，詩白）你且向泉台求父母。自有神恩把玉腕扶。

（奪頭，與長平掩門，跪單膝，捧手卷於台口介）

（長平拈筆、雙膝跪下介，一路寫、一路唱《陰告》）復拜跪，徵

收掘

又稱「收掘一槌」，常用口訣是「查得撐」，用於一個段落的結束或開始。

奪頭

是從京劇借到粵劇的鑼鼓點，在粵劇劇本中常寫作「斷頭」、「段頭」；用作多種唱腔段落的引子。

《陰告》

粵劇常用牌子之一，據說源自崑劇，常用於寫信或有關的情節。牌子是源自清代流行於廣東的崑劇曲牌，今納入粵劇唱腔中的曲牌體系。

妮情漸老㉜，心血混和了，紫煙暗吐，染狼毫㉝。蒙難棄朝，寸恩未報。貞花乞寄仙庵，免招風雨妒。清帝換朝，至今尚未安先帝墓。停在茶庵，哭幽靈再尋無路，且對青罄紅魚，念經酬父母。（叫頭）

唱《陰告》哀太子亦曾身被擄，哭他憔悴囚牢。若說眷念帝花飄，父兄焉可少愛護。（《陰告》尾聲，長平擲筆介，

（啞雙思介）

（十二宮娥，食住啞雙思尾，復卸上介）

（寶倫穿蟒袍，與周鍾、香車復上介）

（瑞蘭衣邊復上介）

（寶倫唱長句滾花）玄武聽更殘，玉漏催朝早㉞，坤寧門㉟外傳

鐘鼓，玉盤金盞設醇醪，百官同賀鴛鴦譜，御香薰滿，

鳳凰爐⑧彩鳳還巢日，花燭拜朝前，你哋夫婦未應長擁抱。

註　釋

㉜【情】指「情懷」；「老」有年紀大、日子久、老練、久歷風霜等意思。

㉝【紫煙】即「紫色瑞雲」，象徵從上而來的力量。「狼毫」借代公主用來寫表的毛筆。「紫煙暗吐」意思是有超自然力量在暗中幫助她。「染狼毫」指那超自然力量會引導她的毛筆、給予她寫表的靈感。

㉞【玄武】指「玄武門」，見第二場註⑮。「更殘」是更鼓接近尾聲的意思。「玉漏」是古時用以計時的器具。「玄武聽更殘，玉漏催朝早」意思是：無論更鼓和玉漏，都讓人知道天快要亮、皇帝早朝的時候快到了。

㉟在「紫禁城」裏，「坤寧門」坐南朝北，南為「坤寧宮」，北通「御花園」。

粵劇術語

叫頭

演員提高聲調、拉長聲音呼叫，以表達哀傷情緒，屬說白的一種形式。

（周鍾口鼓）唉，阿倫，唔好亂講野，假如唔係駙馬爺善於詞令，都幾難令公主好似小鳥投懷，與駙馬重修舊好。（拜介，白）請公主蓮駕，速上香車。

（一槌，世顯白）慢。（口鼓）公主有表章，囑我上朝面呈清帝之後，然後至肯回返宮曹8

（周鍾口鼓）好啦、好啦，公主既然要上表清廷，就請駙馬爺帶同表章，連忙就道。

（長平偎傍世顯介）

（瑞蘭誤會長平變節，悲憤介，口鼓）唉，怪不得話夫妻情義泰山重，故國恩輕似鴻毛8

（世顯唱滾花）小別自非如永別，（一槌）公主你緣何灑淚暗牽袍8但求花燭洞房時，（一槌）含樟樹下埋……（關目介，

（改口）諧鴛譜㊱。（與寶倫、周鍾、十二宮娥、香車同下介）

（瑞蘭對長平有憤然之色，欲行開介）

（長平叫白）瑞蘭。（唱滾花）只怕落花今夕無人葬，望姐你夢

魂常返故宮曹㊳。（下介）

（瑞蘭愕然，追下介）

落幕

註釋

㊱ 「鴛鴦簿」是古代傳說中夙緣冥數注定誰跟誰做夫妻的冊籍，戲曲往往寫作「鴛鴦譜」。

「譜」，《廣韻》博古切，推導粵音應音〔補〕。「譜架」的發音有時會採用這個舊音。「簿」

若念變調，便跟這「譜」的舊音完全同音。「鴛鴦譜」又簡作「鴛譜」，後世也用「諧鴛譜」

比喻男女結合。

第六場

《香天》

場景：養心殿 ❶，轉月華宮外御園，再轉天宮。

佈景說明：幕開時為養心殿，正面牌匾，上寫「養心殿」，佈置以清宮為體例。正面平台御座，平台下兩旁有特製之燈柱，全場掛滿彩燈。衣邊宮門口結綵張燈。第二景依照第一場佈置，雜邊角之連理樹上掛滿彩燈，正面擺特製之橫香案，上擺錫器酒具，及點着一對龍鳳燭。衣邊矮欄杆外佈滿杜鵑花，欄杆內有長石凳，為公主與駙馬服毒後垂死之處。預備大量紙碎，用以製造密集的落花效果。全劇結束前，底景需幻變成天宮景。

起幕

（牌子頭）

（牌子一句作上句）

（四清裝太監、四清裝宮女、十二明服宮娥捧花籃，企幕）

（沈昌齡穿清朝一品官服，與五個清朝文官、武官企幕）

（周鍾、寶倫穿明服，分邊上，相對顧盼自豪介，台口介）

（周鍾詩白）　**鳳彩門前新面目。**

（寶倫詩白）　**眾官齊集御酒房。**（入與眾清官對拜，認得多半是舊

同僚介）

註 釋

❶ 在紫禁城裏，養心殿在月華門之南。在清朝十二位皇帝中，將養心殿當作寢宮的有八位，包括雍正皇（一六七八—一七三五）和乾隆皇（一七一一—一七九九）。

（周鍾白）有請皇上。

（御扇、宮燈伴清帝上介）

（清帝台口介，唱古老中板）開基創業話興亡。北望煤山微有哭聲響。不悼崇禎悼海棠❷。安民未掛招賢榜。懷柔先借喝一朵帝花香❸。（直轉滾花）筵開百酌買人心，好待新官舊爵同觀看。（埋位介）

（眾官白）拜見皇上。

（一槌、仄槌，清帝口鼓）周老卿家，何以不見公主與駙馬還朝，有累百官在御階盼望。

（周鍾口鼓）皇上，駙馬持有公主親筆表章，候旨在午朝門外，至於長平公主，而家重喺紫玉山房❸

（一槌，清帝不歡介，口鼓）唏，我叫你去請鸞鳳還巢，並不

《帝女花》全劇本：第六場《香夭》　228

是叫你去請公主寫表，今日鸞鳳和鳴，重有乜野表章可上呢。

❷ 註釋

「海棠」是中國人對一系列植物的俗稱。由於「海棠」原產中國，而地圖上所見的清代疆土又常被形容為像一塊海棠葉，因此「海棠」在文學作品中往往用作中國的象徵。清帝說「不悼崇禎悼海棠」，意思是：百姓所悼念、所效忠的是中土所在的國度，而不是朱姓的皇朝。這既為他即將提及的「懷柔」政策鋪路，也是作為他低估了明朝遺臣、遺民和明室對崇禎帝和太子尊榮的在意和執着的伏筆。「棠」字入韻。

粵劇術語

古老中板
即「七字清中板」。

仄槌
鑼鼓點的一種，用作表達劇中人沉思或猶豫等情緒。

（寶倫口鼓）皇上，公主上表不過拜謝皇上再生之德，此乃先

朝沿例，公主對宮規儀範，未敢稍忘。❽

（清帝轉怒為喜介，白）內侍臣，傳前朝駙馬周世顯上殿。

（太監台口傳旨介，白）皇上有旨，傳前朝駙馬，周世顯上殿。

（鑼邊花，世顯駙馬身、捧表章，上介，台口介，唱滾花）藺相如

能保連城璧❸，（一槌）周駙馬能保帝花香。❽拚教頸血濺

龍庭，（一槌）衝冠壯志凌霄漢。（開邊，入介，並不下跪、

半揖介，白）前朝駙馬周世顯向皇上請安。

（口鼓）周駙馬，試問歷代興亡，有幾多個新君，肯體恤

（口鼓）前朝帝女呢，相信長平公主見到香車迎接，一定喜從天

（重一槌、慢的的，清帝怒介，望群臣，轉回笑容介，白）平身。

降。（向群臣自表盛德介）

（世顯冷笑介，口鼓半句）皇上，歷史上雖無體恤前朝帝女之

君，卻有假意賣弄慈悲之主，難怪公主見香車，驚喜交

集：；❹（包重一槌）

（世顯口鼓半句）公主所喜者，乃是福從天降，所驚者，（一槌）

乃是驚皇上借帝女花，沽名釣譽❺，騙取民安⑧

（重一槌、叻叻鼓，清帝躓椅介）

（一槌，清帝食住，起身介，插白）吓，此話怎解。

註釋

❸ 這裏借用「完璧歸趙」的典故：戰國趙人藺相如（約前三一五─約前二六○）奉使秦國，
交涉以美玉「和氏璧」換取秦城時，識破秦國詭詐，巧妙地把「和氏璧」安然帶回趙國。
這裏「藺相如能保連城璧」映襯出下面「周駙馬能保帝花香」的決心和自我期許。

❹ 這句口鼓被清帝打斷，未完，用分號表示。——校訂註釋

❺ 「沽名釣譽」指故意做作、用手段謀取名聲和讚譽；這裏指清帝並非真誠地尊敬前朝
皇室。

（周鍾、寶倫分邊（大茅介）

（清帝轉回奸笑介，口鼓）周駙馬，孤皇有覆滅一朝之力，又點

會無安民之策呢，小小一個前朝帝女，重不過百斤，究

竟能有幾多力量。

（世顯口鼓）皇上，所謂取一杯之水，不能分潤天下萬民，借

帝女之花，可以把全國遺民收服，公主雖然弱質纖纖，

年方十六，若果論到權衡輕重，（介）可以抵得十萬師

干❻8

（重一槌、叩叩鼓，清帝半晌不能言介，一槌，喝白）周駙馬，（開

位介，大滾花，唱滾花）你出言縱有千斤重，（一槌）好在

我有容人海量未能量8 （眾官點頭、稱讚清帝介；清帝逼

近世顯一步、要脅介）你見否殿前百酌鳳凰筵，（一槌，肉

（緊介）後有刀光和斧杖。

（重一槌，世顯做手、關目介，逼近清帝介，大滾花，唱滾花）倘

若殺人不在金鑾殿，（一槌）尚可一張蘆蓆把屍藏[8]。倘

若殺身恰在鳳凰台，（一槌）銀槨金棺難慰民怨暢。

（眾官白）皇上開恩、皇上開恩。

（重一槌，清帝不敢發作怒氣，叩叩鼓，埋位介，語帶晦氣介，口

粵劇術語

大茅

「茅」是粵語口語詞「發茅」的省略，意指恐慌、着急或不知如何應對；「大」在這裏可解作「非常」。

註釋

❻ 指軍隊。

（鼓）噎，內侍臣，周駙馬既然持有長平公主表章，速速晉呈龍案。

（太監上前介，跪向世顯、欲接表章介）

（世顯捧住表章、退後一步介，表示表章非常珍貴介❼，滋油介，口鼓）

（世顯滋油介，口鼓）皇上，我想公主表章，畢竟都是女兒文墨，恐怕有污龍目，在我上朝之前，公主再三囑咐，叫我遞表之時，為公主朗誦於朝房呀❽。

（重一槌，清帝憤怒介，口鼓）唏，我雖身為清帝，未懂漢例，唯是翻開漢史，又幾曾聽過表章用口朗誦得咁怪狀。

（世顯滋油介，口鼓）皇上，想今日百官之中，多半是公主舊臣，皇上以仁慈取天下，公主所寫者，不過是謝恩之語，皇上既無虧德處，哪怕遺臣讀表章❽。

（內場起沉重暗湧聲介）

（重一槌，清帝憤怒介，手震、指住世顯介，白）周駙馬，你……

（世顯食住一槌，台口、攤開表摺介）

（周鍾走近世顯、一路震介，唱長句滾花）一字繫安危，禍福憑

你……你一字一字，謹慎念來。（包一槌，拂袖介）

粵劇術語

內場起沉重暗湧聲

「場」是戲台上的演區，「內場」是兩旁布幕後面和後台，「暗湧」是指低聲表達怨懟、不滿的雜聲。

汝降，勸君莫惹泉台浪，莫向陰司❽叫無常❾，我一心

欲把紅鸞傍，誰知傍錯，你個少年亡❿❽。

（寶倫走近世顯介，唱長句滾花）一字重千斤，人命輕三兩，縱

使你有心毀碎齊眉案❶，須防寶殿有刀藏，一命難銷故

國讎，恐怕你累到三百遺臣，同落網。

（世顯冷笑介，詩白）六代繁華三日散。一杯心血字七行。（撞

點頭，念表章介，唱反線中板）臣不可佔君先，父不能居

女後，此乃倫理，綱常❽既念帝女花，何不念先帝遺

骸，尚寄在茶庵，未入皇陵葬。帝女縱堪憐，太子是前

朝骨肉，問清帝何以，重女薄兒郎❽我欲受皇恩，哭君

父流浪泉台，憎見舊宮廷，掛上鴛鴦榜。我欲謝隆情，

痛骨肉仍歸臣虜，羞牽鸞鳳帶，怕對合歡床❽（催快，

直轉七字清） 新帝慈悲人間罕。劈開金鎖放弟郎 8 （直轉

滾花） 佢話先安泉台父，（一槌） 後釋在囚人，（一槌） 然

後百拜入朝，共舉齊眉案。

註釋

❽ 人死後靈魂進入的地方。

❾ 能勾人魂魄、使人死亡的「鬼差」。

❿ 「少年亡」即「早夭」，既是周鍾對周世顯的詛咒，也表示周鍾實在不看好世顯向清帝抗爭會有甚麼好的結果。「亡」字入韻。

⓫ 「案」是古代盛載飯食的短足木盤。相傳東漢孟光送飯食給丈夫梁鴻時，總是將木盤高舉，與眉平齊，表示夫妻互敬互愛。後世以「舉案齊眉」比喻夫妻相敬如賓。此處變更字序，以「案」字作韻腳。

（重一槌，清帝拋鬚介，叩叩鼓，震怒介）

（周鍾、寶倫食住重一槌，級低紗帽、一味⓬震介）

（先鋒查，清帝開位，搶表章在手，欲撕碎介；內場食住，起暗湧

聲，清帝連隨收起表章、台口介，唱長句滾花）我未作捕蛇

人，卻被雙蛇蟠棍上⓭，休說女兒筆墨無斤兩，內有千

軍萬馬藏，鳳未來儀先作浪，帝女機謀，還重比我強⑧

強顏騙取鳳還巢，（一槌）重新再露慈悲相。（奸笑白）

周駙馬，公主所寫表文，一字一淚，令孤皇愛不釋手，

好啦，（一路講、一路埋位介，白）孤皇唯有准公主所奏，

佢縱使要取天邊月，孤皇都替她摘下來，從公主所求

就是。

（周鍾、寶倫讚揚清帝仁慈介）

（世顯口鼓）皇上，為安公主之心，請先下詔，將先帝遺骸入葬皇陵，再把太子在公主婚前釋放。

（清帝口鼓）唏，你請公主先入朝，孤皇再行下詔，庶民都尚可以一言九鼎❶，何況孤是一國君皇。（白）駙馬代傳

口諭，傳公主上殿。

（世顯領命介，台口傳旨介，白）哎，皇上有旨，周駙馬代傳口

諭，長平公主衣冠朝見。

（打引，長平鳳冠霞帔，上介，台口介，引白）珠冠猶似殮時妝。

萬春亭❶畔病海棠。怕到乾清尋血跡。風雨經年，（拉腔）

尚帶黃。（入拜介，白）前朝帝女、長平公主向皇上請安。

（重一槌、仄槌，清帝關目介，白）平身。

（長平白）謝。（環顧舊臣介）

（舊臣俱俯首、自愧介）

（慢的的，長平放寬面口、突然露齒一笑介）

（一槌、仄槌，清帝覺得奇怪介，口鼓）公主，駙馬入朝之時面

帶愁容，眼中有淚，何以公主入朝，反會一笑嫣然❶，

未帶些微悲愴呢。

（長平口鼓）皇上，我未入朝之前，曾與駙馬相約，我話若不能先安泉台父、釋放在囚人，帝女今生，便永無還朝之日，（一槌）適聞駙馬代傳口諭，可見皇上頗有憐惜之心，帝女寧無感激之意，今日五百群臣之中，屬於哀家舊臣，總在三百以上，佢哋如果見到哀家笑呢，就會對皇上悅誠服，如果見到哀家喊呢，（一槌）佢哋就會對皇上心懷怨懟，（一槌）想長平一生善解人意，寧敢不以

⓯ 位於紫禁城裏御花園內浮碧亭以南。據說，另一個萬春亭位處煤山；見《辛苦種成花錦繡》頁六一。

⓰ 「嫣然」形容女子笑得很甜美的樣子：「一笑嫣然」是成語「嫣然一笑」的轉語。

笑面報君皇 **⑧**（向群臣露齒而笑介）

（舊臣強笑介）

（重一槌，清帝暗驚長平之詞令，奸笑介，口鼓）公主聰明即是聰明，與呢個戇駙馬，有天淵之別，唉，難怪崇禎對你疼愛一生，孤皇願代崇禎，將你終身撫養。

（長平強笑白）謝皇上。（仄槌，關目介，口鼓）皇上，我經已拜上金階，何以未見你頒下詔書，更未見你劈開金鎖，皇上，我而家悲從中起，我啲眼淚已經忍唔住吔，我一喊親，怕只怕會驚震朝房 **⑧**（扁嘴、欲哭介）

（清帝愕然、略帶驚慌介，向長平搖手介）

（周鍾口鼓）皇上，係呀，我哋公主笑緊都可以喊㗎，皇上何不頒下詔書 **⑰**，以慰遺臣所望呢。

（寶倫口鼓）皇上，想太子年方十二，縱使潛龍出海，亦未必騰達飛翔8

（清帝唱快滾花）今朝莫説前朝事，（一槌）只求撮合鳳諧凰8

（大滾花，世顯唱滾花）先皇未葬弟羈囚，（一槌）公主何妨把悲聲放。

（一槌，長平哭介，叫頭）罷了先皇，（介）君父，（介）母后呀。

（分邊向群臣哭介，唱快中板）哀聲放，帝女哭朝房8血淚如潮腮邊降。且向乾清再悼亡8憶舊仇翻血賬。遺臣三百聽端詳8當日賜紅羅，擲在金階上。母后袁妃痛懸樑8劍橫揮，血濺黃金帳。殺得個昭仁公主怨父皇8

⓱ 註釋

原文為「你何不頒下詔書」：今按臣下身份校訂。——校訂註釋

（直轉滾花）你哋莫戀新朝棄舊朝，我再哭鳳台聲響亮。

（先鋒查，執世顯、台口介，哭介，叫頭）罷了駙馬。（介）

（長平唱快中板時，內場有沉痛暗湧介）

（世顯叫頭）罷了公主。（介）（啞雙思，與長平擁抱、向台口哭介）

（沉痛暗湧復起介）

（清帝茅介⑱，向周鍾、寶倫分邊拉開長平、世顯介）

（先鋒查，周鍾、寶倫白）拉開佢哋、拉開佢哋。

（清帝唱禿頭滾花）我忙忙寫下安陵詔，（一槌，寫介，交太監介，太監下介）我怕你哭聲向外揚。8 公主一哭撼帝城，

（一槌）我忙把前朝孱子放。

（清帝白）沈卿家，你帶前朝太子去上駟院⑲，吩咐兵部⑳，派遣兵馬，護送佢到邊境便了。

（昌齡雜邊下介）

（清帝口鼓）長平公主，你喊亦喊完，你所要求嘅事，我都做完啦，可見孤皇實有憐惜之心，並無欺世之意，你應該與駙馬立刻成婚，免辜負了兩旁儀仗。

（長平口鼓）唉，長平焉敢再逆皇上御旨，所希望者，就係將花燭，設在月華宮外，咽處雖然係花無並蒂，但係樹有含樟 ⑧

（清帝點頭、答應介，白）孤皇自當准奏，吩咐動樂。

註釋

⑱ 原文是「清帝向周鍾、寶倫茅介」。——校訂註釋

⑲ 「上駟」指「上等的馬」。「上駟院」是清朝內務府下設的三個院之一，是管理御用馬匹的機構。

⑳ 古代政府「六部」之一，掌管全國武官任命和兵籍、軍械等有關事務。

（宮娥呈上鸞鳳綵球介）

（世顯、長平分端拈綵球、跪拜天地介）

（起《一錠金》）

（宮娥分一對對入場介，世顯、長平入場介；轉第二景，宮娥雜邊

上介，分邊侍立介）

（長平、世顯雜邊上介㉑）

（長平對景不勝感慨介，一槌，詩白）　倚殿陰森奇樹雙。

（世顯詩白）　明珠萬顆映花黃。

（長平悲咽介，詩白）　如此斷腸花燭夜。

（世顯會意介，詩白）　不須侍女，伴身旁。（白）下去。

（宮娥白）　知道。

（起小曲《妝台秋思》引子）

（宮娥分邊退下介）

（棚頂落花如雨介）

（長平食住譜子、燒香一炷介，唱《妝台秋思》）落花滿天蔽月光，

借一杯附薦㉒鳳台上。帝女花帶淚上香，（跪介）願喪生

回謝爹娘。偷偷看，偷偷望。佢帶淚、帶淚暗悲傷。我

註釋

㉑ 因一九五七年《帝女花》在利舞台開山時使用的是旋轉舞台，故原文不須指示宮娥、長平、世顯從哪一邊上場，今按一般戲班的做法加入。——校訂註釋

㉒ 又作「祔薦」，「祔」是動詞，指奉新死者的神主入廟，附在先祖神主之旁，與先祖合祭。雙音節詞「祔祭」、「祔」、「祔薦」、「附薦」均與「祔」同義。

粵劇術語

《一錠金》

曲牌名，常用於結婚拜堂等情景。

（世顯接唱）半帶驚惶，怕駙馬惜鸞鳳配，不甘殉愛伴我臨泉壤。

（世顯接唱）寸心盼望能同合葬。鴛鴦侶，雙偎傍，泉台上再設新房，地府陰司裏再覓那平陽門巷㉓。

（長平接唱）唉，惜花者甘殉葬。花燭夜，難為駙馬飲砒霜。

（痛哭介）

（世顯接唱）江山悲災劫，感先帝，恩千丈，與妻雙雙叩問帝安。（同跪下介）

（長平哭介，接唱）唉，盼得花燭共諧白髮，誰個願看花燭翻血浪。唉，我誤君，累你同埋孽網㉔，好應盡禮揖花燭深深拜。（與世顯交拜介）再合巹交杯㉕，墓穴作新房，待千秋歌讚註駙馬在靈牌㉖上。（過序，長平坐在柳蔭下石凳介，長平自己蓋上面紗介）

（世顯接唱）將柳蔭當做芙蓉帳㉗。（過序，取蠟燭介）明朝駙

馬看新娘，（過序）夜半挑燈有心作窺妝。（挑巾、窺妝介）明朝駙

（長平接唱）地老天荒㉘，情鳳永配癡凰。願與夫婿共拜相交

杯舉案。

（世顯接唱）遞過金杯，慢嗌輕嚐，將砒霜帶淚放落葡萄上。

註釋

㉓ 見第五場註㉗「平陽駙馬府」條。「門巷」泛指駙馬府所在的一帶。

㉔ 「孽」是災害、災禍；佛教有「業網」概念，謂業力如網罩人，不可逃脫。「業」可通「孽」。

㉕ 「卺」（音「緊」）是古代婚禮中用的酒杯；「合卺交杯」是婚禮中新婚夫婦交換酒杯共飲的風俗、儀式。

㉖ 「靈牌」又稱「神主」、「牌位」、「木主」、「靈位」、「神主牌」，屬宗教器物，上面寫着死者的姓名，在祭祀中代表死者。

㉗ 是一種華麗多彩的帳子。唐代白居易的《長恨歌》有「芙蓉帳暖度春宵」句，刻畫唐明皇與楊貴妃在華麗的帳子裏度過美好的時刻。

㉘ 比喻經歷的時間極為久遠；常用於愛情宣言。

（從衣袖中拈出砒霜介，落毒介）

（長平接唱）合歡與君醉夢鄉。（碰杯介）

（世顯接唱）碰杯共到夜台㉙上。（再碰杯介）

（長平接唱）百花冠替代殮妝。（一飲而盡介）

（世顯接唱）駙馬盔墳墓收藏。（一飲而盡介，與長平過衣邊介）

（長平接唱）相擁抱，（介）

（世顯接唱）相偎傍。（介）

（合唱）雙枝有樹透露帝女香。

（世顯接唱）帝女花，

（長平接唱）長伴有心郎。

（合唱）夫妻死去與樹也同模樣。

（叻叻鼓，兩太監拈宮燈，伴清帝、周鍾、寶倫雜邊上介）

（重一槌，清帝口鼓）咦，長平公主，你何必與駙馬喺處雙
雙擁抱呢，你哋既然拜過花燭，你應該同駙馬去寧壽

註釋

❷⑨ 即墳墓；因閉於地下，不見光明，故稱為「夜台」。

粵劇術語

駙馬盔

「盔」是用來保護頭部，使免於受傷的帽子。戲曲伶人所戴的帽子，統稱「盔頭」，硬質、軟質均可。「駙馬盔」是駙馬戴的帽子。

合唱

指超過一個演員同時唱曲，是傳統戲曲的一種演唱方式，屬沒有「和聲」的「齊唱」，早在宋代的「南戲」（又名「永嘉雜劇」）已有使用。在很多地方劇種如潮劇、福佬白字戲中，「合唱」又稱「幫腔」。在白字戲的演出中，身處內場的演員、樂師以至工作人員常會加入「幫腔」，有「合作」、「幫忙」、「幫助聲勢」的意思。

宮⑳，共度紅綃帳。

（長平掙扎介，口鼓）皇上，我哋就人間拜過花燭夜，再向陰

司拜父皇。⁸（與世顯同死介）

（周鍾行近、看介，哭跪介，口鼓）皇上，我已萬念皆灰，願乞

賜我再度歸田，不願把榮華再享。

（寶倫亦跪下介，口鼓）皇上，公主、駙馬亦能雙雙殉國，遺

臣者，寧忍再食新朝之祿，望將我放逐還鄉。⁸

（熄燈，底景幻出天宮景，八仙女載歌載舞介，長平、世顯與仙女

齊舞介）

（仙女合唱《妝台秋思》頭段）謫仙再返到上蒼，拜揖共舞瑞雲

上，奏鈞天震動四方，玉女金童返霄漢。天燈照，雙星

傍，朗月引路到仙鄉。鳥爭鳴，妙舞飛翔，雙雙仙侶共

泛銀河浪。

（清帝嘆息、長拜介，唱滾花） 唉，原來帝女前生為玉女，金童

卻是駙馬郎 8

劇終

落幕

註釋

㉚ 考紫禁城裏的寧壽宮，建於康熙二十八年（一六八九），在明末並不存在。參閱「維基百科」。

後記

粵劇，跟香港的關係甩也甩不掉。唐滌生，是香港粵劇的品牌，而《帝女花》，則是品牌中的品牌、經典中的經典。

曾幾何時，戲曲難登大雅之堂，而戲子更是人下人。王國維（一八七七─一九二七）的《宋元戲曲考》（一九一三；後更名《宋元戲曲史》）從文學史的角度為戲曲爭取地位。王書對戲曲地位的提升誠然功不可沒，然而，他對戲曲的定位卻病過於文詞化。黃仕忠〈王國維《宋元戲曲史》的再評價〉一文說得有理：王國維「提出元曲的最傑出之處在於『自然』、『有意境』，因是從詞的審美出發，而未能從敍事學角度發揮，故言猶未盡。❶」王書出版後，最受惠的是被

❶ 《中正大學中文學術年刊》二〇一〇年第二期（總第十六期），二〇一〇年十二月，頁二五一─二六四，國立中正大學中國文學系。網址：http://litera.ccu.edu.tw/journal/article/16_10.pdf。

描繪為與唐詩、宋詞一脈相承的「元曲」。然而，戲曲又豈僅是元曲？若問劇場的本質，它首先是一門敘事藝術，而且它並非完成於筆下，而是完成於演出。王書的「言猶未盡」，固然在於「未能從敘事學角度發揮」，而在表演藝術（含劇場藝術）大放異彩的今天，回看王書，他對戲曲這劇場藝術本質的拿捏，不能不說有所偏差。

唐滌生的好，前人說得很多，守仁更是專家。一介書生王國維在清末民初所拿捏不準的，正正是半世紀後唐在經歷十數年撰寫超過四百個劇本的實戰經驗後，所練就出來的「必殺技」。唐的敘事技巧本就高妙，更難得整個「仙鳳鳴」團隊在製作上與他配合無間。「隨演隨改」說來輕鬆，假若沒有整個團隊對劇場藝術一絲不苟的孜孜營求，是萬難做到的。

劇場藝術的成品是演出而非劇本，因此，劇本撰寫原來的對象毋寧是演出羣體這小圈子而不是一般人。另一方面，優秀劇作的劇本必有其可觀可賞之處，如能做點甚麼，讓更多人能品嚐，不亦樂乎？為優秀粵劇劇本編寫讀本，意義深長，而首選劇目，捨《帝女花》其誰？這是守仁與商務印書館一個高瞻遠矚的項目，守仁忙不過來，找我分擔部分工作，我因而有幸參與這橋樑工程，不啻是我這粵劇後進的造化。

唐滌生有位非常合得來的創作夥伴，就是為唐劇挖掘、改編古譜以及為唐的詞作譜曲的王粵生老師。《帝女花》的音樂，尤其是其中的小曲，王氏多所貢獻。守仁和我都是他在香港

中文大學粵曲課的學生，正可藉本書一併紀念老師逝世三十年。經典《帝女花》，他倆合鑄在前，我倆合註在後，誠美事哉！

張群顯

參考資料（按姓名筆劃排列）

一、專著

- 王侯偉編：《〈帝女花〉青年版演出劇本集》，（香港：香港中文大學音樂系粵劇研究計劃，二〇〇八年）。

- 陳守仁：《〈帝女花〉：黃韻珊與唐滌生版本概說》，載《香港戲曲通訊》第十期，二〇〇五年，頁一─三。

- 陳守仁：《唐滌生粵劇劇目概說（任白卷）》，（香港：匯智出版有限公司，二〇一五年）。

- 陳守仁：《唐滌生創作傳奇》，（香港：匯智出版有限公司，二〇一六年）。

- 陳卓瑩：《粵曲寫唱常識》，（廣州：南方通俗出版社，一九五二年）。

- 陳卓瑩：《粵曲寫唱常識（續集）》，（廣州：南方通俗出版社，一九五三年）。

- 陳卓瑩：《粵曲寫唱常識（增訂本上冊）》，（廣州：花城出版社，一九八四年）。

- 陳卓瑩：《粵曲寫唱常識（修訂本下冊）》，（廣州：花城出版社，一九八五年）。

- 陳卓瑩：《粵曲寫作與唱法研究（合訂本）》，（香港：百靈出版社，出版年份不詳）❶。

- 陳卓瑩著、陳仲琰修訂：《陳卓瑩粵曲寫唱研究》，（香港：懿津出版企劃公司，二〇一〇年）。

- 馮梓：《〈帝女花〉演記——從任白到龍梅》，（香港：匯智出版有限公司，二〇一七年）。

- 黃韻珊：《帝女花》，同治四年（一八六五年）乙丑重刊本 ❷。

- 葉紹德著、張敏慧校訂：《唐滌生戲曲欣賞（一）》，（香港：匯智出版有限公司，二〇一五年）。

- 劉燕萍：〈命運、殉國與愛情——論《帝女花》劇本〉，載《東方文化》第五十卷第一期，二〇一八年，頁一一五—一三四。

❶ 相信此書是《粵曲寫唱常識》（一九五二）和《粵曲寫唱常識（續集）》（一九五三）的「盜印」版。雖說「盜印」，但此書的出版對香港粵劇研究者產生了重大的意義。

❷ 原於一八三二年出版。重刊本現藏香港大學馮平山圖書館：影印本藏香港中文大學音樂系戲曲資料中心。

- 劉燕萍、陳素怡：《粵劇與改編——論唐滌生的經典作品》，（香港：中華書局（香港）有限公司，二〇一五年）。

- 盧瑋鑾、阮兆輝、張敏慧：《辛苦種成花錦繡——品味唐滌生〈帝女花〉》，（香港：三聯書店（香港）有限公司，二〇〇九年）。

二、論文

- 林英傑：〈帝女花魂歷劫香——從吳偉業到唐滌生〉，未發表文稿，二〇一五年。

- 林英傑：〈打曲不成曲打我——唐滌生傳略〉，未發表文稿，二〇一六年。

- 黃仕忠：〈王國維《宋元戲曲史》的再評價〉，《中正大學中文學術年刊》二〇一〇年第二期（總第十六期），二〇一〇年十二月，頁二五一—二六四。